動漫構圖全攻略

4大類型、37種構圖教學

松岡伸治 著

前　　言

什麼樣的插圖作品，能夠一眼就吸引觀眾呢？

肯定是能夠確實傳達出繪師的想法，
並且在大眾心底激起漣漪、喚起共鳴的作品吧？
引起共鳴的要素變化多端，包括角色可愛的表情、素描功力高超、
色彩品味絕佳、畫面中豐富的故事性等等。

彙整注目要素，排除多餘事物，引導畫作魅力的關鍵技巧正是構圖。
要使共鳴要素互相襯托，演繹出創作構想，就必須重視畫面的結構。

「只是讓角色排排站，呈現出的畫面很普通」、
「該怎麼做才能夠擺脫一成不變的畫面呢」、
「想不出適當的構圖、視角與姿勢⋯⋯」
本書提供的範例，將有助於改善這些困擾。
若書中所列的構圖方法中，有任何一種未嘗試過的技巧，
還請務必挑戰看看，肯定會有新發現。

筆者在插畫與漫畫專業學校中擔任講師已經逾十年，
與立志成為繪師的學生一起學到了許多寶貴經驗。
每天都與學生一同思索「構圖的重要性」、「該如何引起共鳴」，
並努力不懈地推出新作品。
讀者若能同我們在教室中腦力激盪般活用本書，筆者將深感榮幸。

這裡要由衷感謝為本書提供大量作品的繪師們，
以及在編務過程中盡力協助的各位負責人。

松岡伸治

CHAPTER_01 構圖的基礎知識

CHAPTER_02 角色與構圖

CHAPTER_03 構圖實例解說

● 賦予畫面穩定感

● 襯托插圖的主角

打造律動感

醞釀獨特的視覺體驗

關　於　構　圖

●

近年來，繪圖軟體都擁有許多方便的功能，有助於製作插圖與漫畫，
只要善用濾鏡與效果，就能瞬間為作品增色。可是，繪圖軟體卻沒辦
法自動調整角色與背景的配置，無法打造出「良好的構圖」。
或許構圖會隨著人工智慧成熟，在未來某天只要一鍵就能立即調好。
在那一天到來之前，仍然必須仰賴繪師的智慧。

繪畫不像數學一樣有正確答案，也不是朝著唯一的目標行進。即使是
相同的主題，也會在不同繪師的想法與技巧下，造就不同的構圖。

但是，良好的構圖，仍有基本的法則與定律。
透過本書習得這些知識，並善加運用在作品上，就能夠打造出更有魅
力的插畫，或是極富魄力的漫畫，還可以一口氣拓寬創作領域，更深
入享受繪圖的樂趣。

PROFILE

松岡伸治（Matsuoka Shinji）

出生於福岡縣嘉麻市，插畫家兼美術講師。
曾於美術學校考現學研究室向赤瀬川原平大
師學習。
自漫畫月刊《GARO》出道，曾榮獲谷岡ヤス
ジ新人賞。
並獲選雜誌《illustration》的「年度精選」。
從谷岡ヤスジ旗下獨立後，以自由插畫家的
身分於出版社與廣告業界發表許多插畫作品。
2004年起，於設計職業學校與文化教室中擔
任講師。

構圖的基礎知識

學習構圖之前，必須先了解基本知識。
打造出真實感，提升畫面說服力的方法、
使觀眾閱讀起來感覺舒服的架構，
以及將視線引導至主角身上的技巧，
這些形形色色的條件，正是迷人作品的基礎。

什麼是構圖？

學會運用構圖，能夠為畫作帶來什麼效果呢？
本單元將試著增減畫中要素，讓各位實際感受氛圍差異。

將想法視覺化

「想描繪出迷人的畫作，最重要的要素是什麼？」這是每個繪師都必須不斷叩問自己的重要課題。不管從事哪一類型的插畫，都必須深入思考「我想表現的是什麼？」「我應該畫出哪些要素，才能夠將想法表現出來，同時也能讓觀眾理解？」「畫面中哪些物件才是重要的？哪些又是不重要？」

繪圖起於豐富的想像力，接著就必須將這些想像付諸實現，於圖面上以視覺方式加以呈現，也就是將構思「視覺化」。各位必須發揮各種巧思，才能夠明確且有效地表現出自己的想法。

構圖時的基本思維

繪製插畫時，首先要琢磨想描繪的內容與場景，接著再思考該怎麼引導出主角的魅力。構圖時要思考畫面中應該具備哪些要素？哪些則是該省略的？也應多方嘗試不同的取景。

下圖是由少女、貓咪、住宅、樹木、天空與地面組成的插圖，下一頁將以此為基準，介紹不同取景下所造就的構圖。

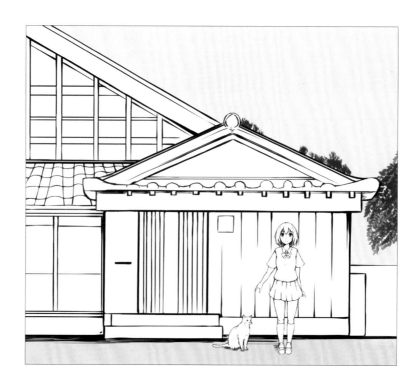

要素的減法與加法

決定畫面主角後再增加的要素，會削弱主角的存在感時，就稱為「減法」；有助於彰顯主角時，則稱為「加法」。下圖就是多方嘗試減法與加法後的範例，由此可以看出引人注目的畫作都經過縝密的計畫。這邊一起來探索「更好的構圖」吧！

規劃構圖，就等於設計畫面。「設計」（design）與「素描」（dessin），都源自於拉丁文「designare」，意指「以記號表現計畫」。也就是說，必須要將構思好的計畫付諸圖面，若只是停留於空想仍舊稱不上作畫，所以請積極拿起畫筆，動手去畫吧。

正統的縱向上半身構圖。主角占相當大的畫面比例，並用「減法」概念去掉其他要素，便能夠明確表現出主題。

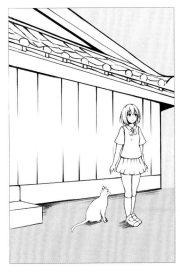

以斜向視角描繪的範例。只要改變角度，就能夠讓原本平板的畫面更顯立體，展現出空間深度。

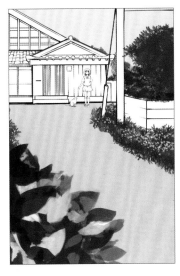

增加前景的道路與沿路花草，刪減天空的比例。雖然主角配置在遙遠的後方，但是道路弧線能夠將視線引導至主角身上，這種做法增添了空間深度與故事性。

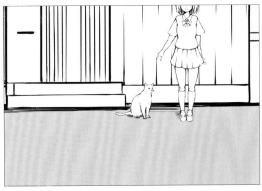

刻意擋住主角臉部表情的範例。擋住描繪角色時最重要的雙眼，可以為畫中氛圍帶來無限的想像空間，使畫面顯得獨特而神祕。此外，畫面採用從低處向高處仰望的視角，而且角色前方的場景大幅留白，彷彿畫作裡藏有什麼故事。

勾勒構思的畫面雛形

描繪角色時,要思考繪畫的母題與主題。
決定好之後,思索該如何在畫面中配置要素,才能達到期望的效果。

從形象素描開始

在這個階段中,先勾勒簡單的形體,大概畫出個別的母題;也就是用線條或剪影明確表現出角色、物品與背景。這個程序目的是為了統整紛雜無章的想法,盡情揮灑即可,不必拘泥於細節。

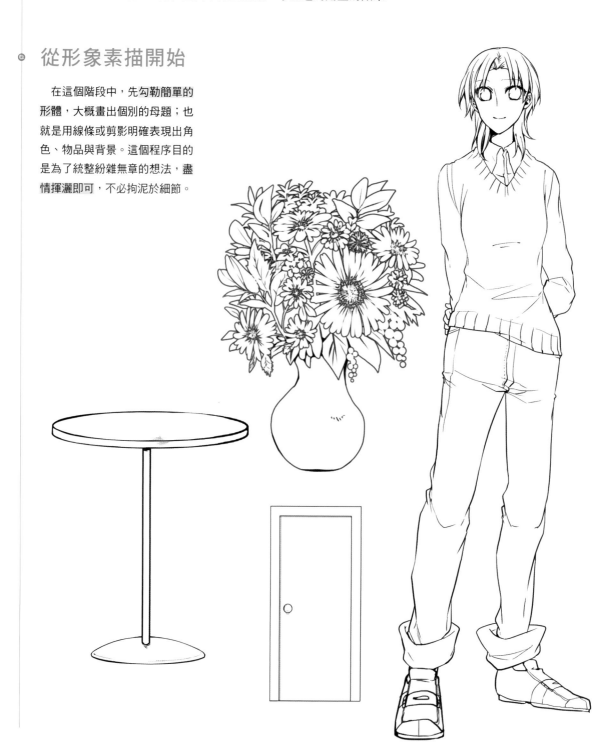

藉由草稿研究畫面配置

　　決定好描繪內容後，接著設定畫面（框架）尺寸，並將要素配置在其中。

　　繪畫與建築物、戲劇、音樂樂曲等創作一樣，是由許多要素互相調和、彼此襯托而成形，如果畫中所有要素都很顯眼，反而會使畫面變得紛亂失序。我們必須依據場景的意義與敘事的方法，調整要素的位置、角度、方向與尺寸。

　　所以請各位一邊思索想表達的意境，一邊找出最符合主題與情境設定的構圖，多方嘗試，使畫中要素達到平衡。

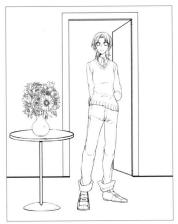

角色與桌子等背景比例相當的構圖。畫面穩定感極佳，適合告訴讀者場面設定。

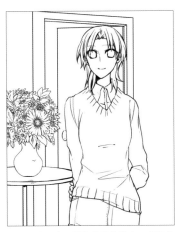

角色的上半身配置在畫面的前方，背景的花瓶、門與桌子都用來襯托主角。

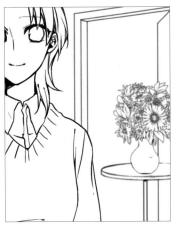

臉部特寫，並裁掉一半的構圖。可表現出角色不為人知的神祕一面，適合用來表現角色的雙面性格。

特寫的花瓶占去畫面大半，但是卻能使讀者的視線自然投向門前佇足的角色。

角色從門後窺視的構圖。畫作以空間情景為主題，讓人不禁好奇房間內還有什麼？

● COLUMN ●
重疊法（Overlap）

想要將各式母題表現得淋漓盡致，重疊也是一種有效的手法。現實生活中我們視線所及的事物，多半有局部被其他物體遮掩或是彼此重疊的現象，不妨將這個方法運用在繪畫中，安排主角擋在前方遮擋配角，便能夠直接表現出作品的目標了。

空間深度與真實感

該怎麼做才能使讀者觀賞畫作時如臨其境呢？
關鍵就在於空間的「深度」，以下將搭配淺顯的透視概念加以介紹。

以平面展演立體空間

作畫時的一大重點，即在於打造出各要素的存在感與畫面的真實感。必須讓觀眾感受到「空間深度」，感覺畫中世界宛如實際存在；也就是說，畫中必須表現出遠近感與立體感。

缺乏空間深度的畫作看起來相當平面，無法讓人代入真實世界當中。尤其是以架空世界為背景的奇幻畫作，更需要藉空間深度強調真實感。

如何在平面的畫布中增添空間深度、表現出三次元的立體空間呢？其實方法五花八門，像是活用重疊概念，安排角色前後互相交疊，也不失為一個方法。換句話說，作畫時需要時時意識到近景（close shot）、中景（medium shot）與遠景（long shot），也就是「透視」的原則。具體來說，距離愈遠，角色與背景愈小；距離愈近，角色與背景愈大。另一方面，色彩與線條同樣也是愈近愈鮮明且細緻，愈遠愈黯淡且模糊，這個方法也稱為「空氣透視」。此外，也要增加垂直軸（縱軸）與水平軸（橫軸），藉以製造空間深度的方向。

製造空間深度的軸線，可以是往遠方延伸的道路，也可以是建築牆壁厚度等所造成的斜線。另外也能透過畫面中的明暗對比，打造出空間深度。請各位多學幾種方法，依據作品的調性，加以分配或組合吧！

■ 近景、中景、遠景

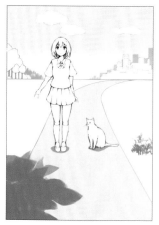

角色為中景，前方空間為近景，後方則為遠景。各個要素之間拉開距離，就能夠表現出空間深度。

■ 空氣透視

由於大氣中的水蒸氣會使光線漫射或反射，景色愈遠時影響愈大，因此遠景會帶有藍色調，輪廓也較模糊。

■ 空間深度軸

作畫時，隨時意識到表現空間深度的縱軸，就能夠賦予畫面立體感與真實感。

藉排列塑造畫中氛圍

　　以下將利用人物、貓咪、住宅與樹木這四個要素構成畫面，進一步探究以重疊法或透視法表現空間深度時，不同的排列方式會對氛圍造成什麼樣的影響。

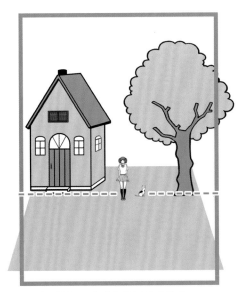

四個要素單純並列，無法表現出空間立體感。

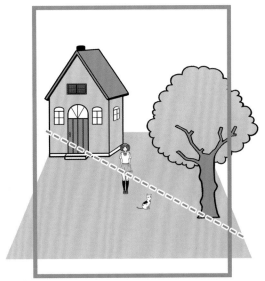

要素前後配置，並依透視法調整大小比例。但是排列方式過於簡單，畫面缺乏趣味感。

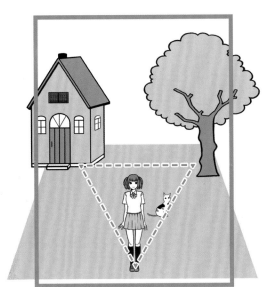

要素連成三角形，但是彼此間仍缺乏聯繫，無法彰顯構圖目的，呈現出不穩定的視覺效果。

安排要素重疊，表現出空間深度。另外樹枝與屋頂的配置方式也有助於將視線引導至角色身上。

引導視線聚焦主角

打造出導引視覺的「動線」，有助於襯托主角的重要地位。
配置母題時，請時時刻刻留意動線的流向吧。

隨時提醒讀者「誰才是主角」

構圖時，如果想強調主角，就更應該學會主導讀者的視線。未加思考所畫出的線條，可能會指向沒有刻意想凸顯的位置，甚至不小心將讀者的視線引導至畫面之外。因此作畫時，必須培養出時常審視「這幅作品中最想強調什麼」的習慣。

下圖即以箭頭表現視線的動向，各個要素的線條均以自然且具律動感的方式朝向主角。有時候也可以依據畫作場景，安排部分線條互相衝撞，塑造出畫面氣勢或緊張的氛圍。作畫時，可別忘了站在讀者的立場安排視覺動線。

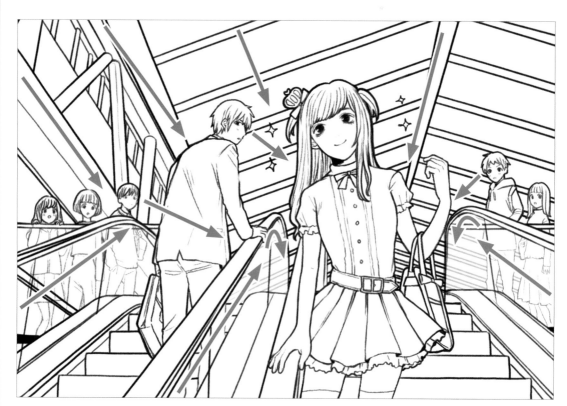

電扶梯與建築物的線條都指向女主角，讓讀者不由自主望向她。就連乍看朝向其他角色的扶手線條，也都藉由角色的視線，如反射一般回到主角身上。

流動的線條帶出畫面韻律

　　以下將以人類、幽浮、機器人、樹木與山等要素，示範線條配置如何影響視覺動線。運用線條時須把握一個要點：使用曲線會比直線更有效，而且線條的轉折角度不宜太尖銳。

　　作畫時，必須同時思考如何讓動線有效地流動，例如引導讀者視線的線條是否與背景、主角重疊？線條是否過多，造成視覺混亂，不易閱讀？是否只有單調的直線，無法打造出動態畫面或帶出律動感？

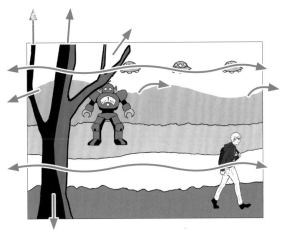

山、道路、樹木與人類行進方向等線條都朝向畫面外，機器人的肩線則與山稜線重疊。整體構圖相當不自然，無法傳達出作者的意圖。

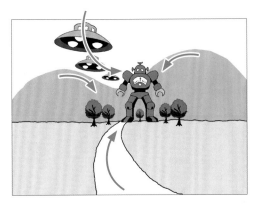

幽浮、山稜線與道路的線條都指向機器人，強調機器人為主角，彰顯出作者引導大家望向此處的強烈企圖。但是意圖過於直接，畫面稍顯無趣。

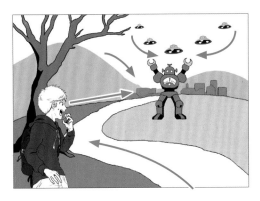

右下的道路延伸到人類面前，與人類視線一同轉向作者所想強調的要素（＝機器人）。這就是藉由迂迴線條，打造出畫面動態感的良好範例。

● COLUMN ●
Ｚ與Ｆ的法則

普羅大眾在瀏覽印刷品或貨架上的商品時，視線會以「Ｚ字形」移動，這就是視線的「Ｚ法則」。但是換作瀏覽網頁時，閱讀習慣卻會遵循「Ｆ法則」。不管是哪種法則，視線都習慣從左上方開始，因此將最重要的要素安排在這個位置，能夠獲得良好的效果。

善用圖形的構圖

具備穩定感的畫面中，通常隱藏著使觀眾目光無意間受到牽引的「圖形」。
自古便運用至今日的經典構圖法，即活用了這些圖形。

人類偏好的圖形？

　　人眼看到什麼樣的圖形會感到舒適呢？心理物理學的創建者、德國哲學家費希納（Gustav Theodor Fechner）設計一項實驗，安排受測者檢視三組圖形，接著提出「哪一個圖形看起來最舒服？」「哪一個最令你有好感？」等問題，票選結果如下：

●第一名：
以長方形、圓形、等邊三角形與直角三角形為基本，符合幾何學且充滿人造感的圖形。
●第二名：
蝶形、葉形、人的手掌或頭部等自然物形狀。
●第三名：
奇特、抽象的形狀。

　　我們可以透過這個實驗了解，單純的幾何圖形能夠使人感到安穩。如果再進一步檢視古往今來的繪畫，可以發現長方形、三角形與橢圓形的構圖都相當常見，由此可以看出實驗結果與實際狀況是一致的。

費希納實驗中最受歡迎的圖形，就是我們熟悉的圓形、三角形與四邊形。

長方形構圖

絕大多數的畫面（紙張、帆布畫、裝飾畫）都是長方形，也是使人們偏好長方形構圖的原因之一。埃及、希臘與哥德式藝術中的大宗，都是以黃金分割法為基礎的長方形構圖。無論畫面中使用了一個或多個長方形，都已經發展成現代構圖的基礎，諸如二分法、垂直線構圖、水平線構圖、黃金分割構圖、白銀比例構圖，在在皆運用了長方形。

三角形構圖

等邊三角形與正三角形構圖，都是搭配了對稱條件的傳統構圖法，又稱為「金字塔構圖」，常應用於文藝復興時代以降的肖像畫。將三角形與中心錯開、傾斜，或是搭配多個三角形，就能夠打造出意想不到的有趣效果。

直角三角形構圖

自古即受到許多畫家喜愛的構圖,特徵是無法一眼看出畫面中具備三角形要素。對角線構圖與斜線構圖中,就包含了直角三角形。

橢圓形構圖

歐洲於18世紀末才開始運用,屬於較新的構圖法。當時為了跳脫長方形與三角形構圖這類古典風格,在構圖上求新求變,才造就了橢圓形構圖。此時期衍生的曲線構圖、S字(半圓形)構圖、相框構圖、隧道構圖、曲直對比構圖等,至今仍常應用於各大繪畫領域中。

字母構圖

C、J、L、M、S、T、Z等字母框架,均由長方形、圓形與三角形等幾何圖形所組成。這類字母經常出現在日常生活中,運用在構圖上自然能帶來安心感。古今中外的藝術家有時也會無意間運用字母構圖,其中L字形更是橫互不同的時代。

■ L字構圖

■ J字構圖

統一感與變化

畫面要素需要統一感，看起來才會穩定，然而完全一致難免缺乏趣味。
此時便需要加入層次變化，但是切忌太過。

「變化」帶來畫面律動

　經過統整的畫面才會好看，這裡所謂的統整，就是整頓出均衡的統一感。同時也要在賦予統一感之餘，藉層次感形塑出作品的趣味性與魅力。只要善加調整題材的大小或形狀，改變位置與間隔，便自然能夠產生變化感。

造型相似的角色並排一列，雖然塑造出統一感，但是重複性高又單調，畫面缺乏戲劇效果，提不起讀者的興趣。

僅是調整其中兩人的大小，就立刻產生變化。雖然只是單純的小小變化，但是仍比普通並排更引人注目。

調整每個角色的大小、間隔距離與排列方式，讓讀者能夠自由想像四人彼此之間的關係。

部分角色重疊，人物的大小與間隔變化更明顯，藉此賦予畫面戲劇效果，更能夠吸引觀眾的目光。

打造畫面層次

　　描繪背景時亦同，相同事物不斷重複會顯得無趣，如果只是單調的波形圖案，會讓讀者的興趣很快便消退（不過刻意以大量重複圖形組成的棋盤式構圖另有效果→P.025）。賦予要素尺寸、型態、位置與間隔等變化，打造出不規則的波形圖，才能夠引起讀者的興趣。

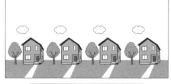

■ 單調的配置

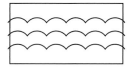

背景由形狀都相同的房子、樹木與雲朵組成，就如同反覆出現的平淡波浪，激不起讀者的興趣。

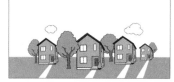

■ 帶有變化感的配置

調整畫中要素的尺寸與配置，並適度重疊，使畫面宛如帶有層次感的波形圖，有助於吸引讀者的注意力。

尋找均衡度，打造獨有風格

　　針對尺寸與形狀等條件做出更極端的差異表現，看起來效果如何呢？參考右圖第一個提出的範例中，畫面裡有怪物、妖精，角色相當豐富，但是他們的共通點只有制服。看得出來這是個天馬行空的故事，可惜過於缺乏統一感，容易使讀者感到視覺疲勞。

　　吸引人的畫作需要有一定程度的複雜，但是可不能複雜到令人覺得混亂與疲倦。也就是說，必須兼顧統一感與變化。想要完美調配這兩個要素，就得先熟悉大量構圖技巧才行。

　　構圖過於均衡會顯得死板，過於不均衡又有種半成品的感覺，所以請多方練習，找出帶有自我風格的均衡度，如此一來才能夠牽引出各個角色的特色。

角色外形差異極大，共通點僅有制服。整個畫面缺乏統一感，看起來不太均衡。

角色間有適度的差異，在營造統一感之餘也顧及變化。

角色彼此連接重疊，不僅成功打造出統一感，前後配置的作法也帶來立體感與變化。

畫面尺寸與空間均衡

本單元將說明與數值相關的知識，包括如何決定畫作尺寸、令人感到舒適的「比例」。
一起來探究什麼樣的畫面才稱得上均衡度良好吧。

平常入目所見皆為橫長世界

　　繪圖時，首要決定的就是畫紙尺寸，其中選擇橫向
或縱向構圖更是格外重要的步驟。此時最常見的參考
因素就是母題，例如想描繪站立的角色時就選縱向、
想描繪躺臥時就選橫向。但是橫向與縱向其實各有特
徵，選擇時也必須顧及繪畫目的與主題。在進一步解
說之前，請各位先思考一下人類的「視野」。

　　視野，指的是眼睛望向定點，臉部固定不動時映入
眼簾的範圍。人類望向正前方時，可一併看見左右兩
側的景色，但是若不上下擺動頭部，就很難看到上下
兩側的景色。這是因為雙眼的視野約為左右200度，
上下則只有130度；也就是說，人類日常生活看見的
是橫長的世界。

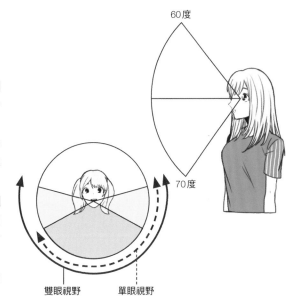

人類單眼的視野，往內側約60度，往外側約90～100度，因此
雙眼相加約200度；往上為60度，往下則約為70度。

橫向與縱向的選擇方法

　　橫向畫面呈現出的景色與人眼所見雷同，能夠自然
產生穩定感與安心感。因此想表現客觀視角、寬敞空
間與穩定感時，都建議選擇橫向的畫面。但是橫向畫
面是往左右兩端發展，無法表現出高度。

　　縱向畫面則是往上下兩端延伸，能夠強調空間的深
度與高度，且左右兩側不具備分散注意力的要素，所
以很適合用來強調主角等主題。如果打算描繪主角塞
滿整個畫面的特寫時，就非常適合選擇縱向畫面。不
過，縱向畫面就如同從視野中裁切出局部情境，因此
容易產生不穩定、狹窄與壓迫感。

同一幅畫的縱向與橫向
表現，散發出的氛圍明
顯不同。

黃金比例與白銀比例

想打造出良好的構圖，基本原則是讓讀者感受到「美麗」、「舒適」，因此畫面必須取得良好的平衡。「黃金比例」與「白銀比例」就是相當均衡的構圖比例，這兩種比例都是依據計算得出的數值，以特定比例切割出線與面，予人舒適和諧的視覺效果。

黃金比例又稱為「神之比例」、「最美比例」與「美的規範」，常見於西洋神殿等歷史建築物或藝術品。自從達文西從古希臘藝術作品中找出這個數值，此後的畫家、建築師與設計師們都會刻意在作品中運用這個元素。從金字塔、帕德嫩神廟、《蒙娜麗莎》，到現代企業LOGO與工業設計等，各個領域都可以看見黃金比例的存在。

白銀比例能夠使藝術品看起來具親和力且穩定，是日本古老建築中時常運用的比例，因此又稱為「大和比例」。雖然現代紙張的標準尺寸分成A系列、B系列等，但是每個系列的長寬比都是依循白銀比例縮放尺寸，若將短邊視為1，長邊就是$\sqrt{2}$（1.4142…）。

長寬比，意指長方形畫面的短邊與長邊比例，實務上會使用「A系列紙張長寬比＝1：$\sqrt{2}$（約5：7）」這種表達方式。

■ 黃金比例

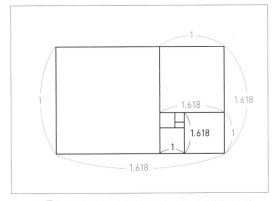

1：1＋√5/2，換算成近似值後的比例為1：1.618（約5：8）。

■ 白銀比例

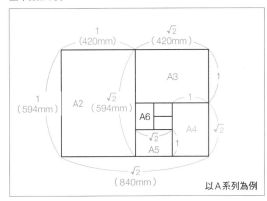

比例為1：$\sqrt{2}$（約5：7）。

漂亮型？可愛型？

若以頭頂到肚臍的長度為1，則肚臍到腳踝為1.618的黃金比例，是人體最好看的比例，因此這個比例適合用來描繪漂亮型的角色。至於能夠表現出親和力的白銀比例，則很適合用來描繪Q版等可愛角色。

● 適合黃金比例的角色：
　成人、性感、強悍、冷酷、寫實
● 適合白銀比例的角色：
　兒童、可愛、詼諧、親切、活潑、好動

■ 黃金比例：漂亮型

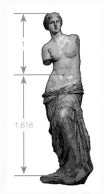

■ 白銀比例：可愛型

比例適中的畫面切割

黃金比例與白銀比例不僅可以應用在縱橫比例，還能夠運用在畫面切割與角色等畫面要素的配置，又稱為「黃金比例分割」和「白銀比例分割」。

下圖將分別使用黃金比例分割與白銀比例分割，示範如何分配天空與海洋（地面）的廣度，切割兩者的切線即水平線（地平線）。除了像這樣將天空與海洋切割開後再個別分配要素，也可以在切割線或兩者的交叉處配置要素。

攝影時常用的三分法構圖也是類似的切割法，又稱為「三分之一法則」。三分法是將畫面從縱向與橫向均分為三等分，重要的要素往往會配置在縱橫線條的交點上。

■ 黃金比例分割

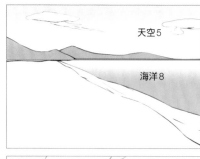

天空5
海洋8

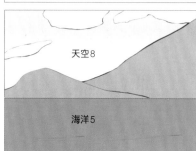

天空8
海洋5

■ 白銀比例分割

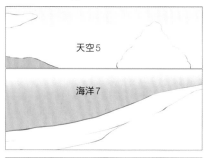

天空5
海洋7

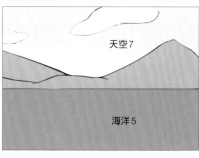

天空7
海洋5

將切割線（水平線）安排在偏下的位置，天空的比重就會占比較多；安排在偏上的位置，天空的比重就會占得比較少。

■ 三分法

畫面中配置多項要素時，可以參考三分法，避免結構散亂，用來配置空間也很方便。

■ 二分法

將畫面從中央切割成二等分的「二分法」，有時候容易流於平凡，但是有些主題選擇二分法反而能得出扎實的成果。

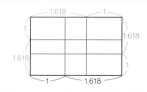

切割線僅供參考之用

作畫時，並非一定要準確依循黃金比例與三分法等的切割線，充其量只是作為「不知道如何分配多個要素」、「不知道該將地平線畫在何處」時的參考。

從零開始是作畫的一大樂趣，不管三七二十一先畫上切割線，反而會使會突變得有些掃興，所以必須不畏失敗，多方嘗試構圖。

紅線為三分法構圖
綠線為黃金比例分割構圖

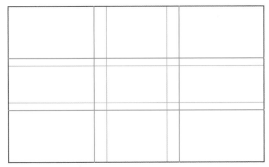

不知道該選用黃金比例還是三分法時，就同時畫出兩者的切割線吧！未必只能二擇一，不妨多方嘗試，依自己的想法自由搭配。

避免使用的構圖模式

黃金比例分割與三分法各有四條切割線以及四個交點，如何配置要素的位置，也會帶來不一樣的畫面效果。雖然畫面效果也會受到要素的方向、形狀、大小以及與背景的關係等影響，不能一概而論，但還是有幾種應盡量避免的構圖模式。

當然我們也可以逆向思考，想要演繹不安的氛圍、增添有規則的律動感時，也可以大方運用這些構圖。學習構圖的一大樂趣，就是自行混搭元素，打造出專屬自己的風格。要想靈活運用，就請先熟悉各式各樣的構圖吧！

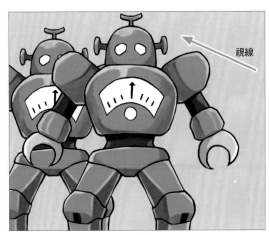

視線

視線方向若缺乏留白，就會產生壓迫感。

畫面上方特別沉重，營造出不安的氛圍。由於人類視覺具備重力慣性，看到懸空物體會直覺認為要往下方墜落，因此看到如此構圖會感到不安。

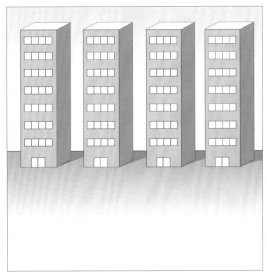

要素井然有序地並排，雖然能夠營造出畫面的穩定感，但同時也顯得單調乏味。

可輕鬆運用的對稱

均衡度良好的「對稱」，也是必學的構圖基本技巧。
對稱的方式五花八門，不是只有左右對稱而已，帶來的視覺效果也各有千秋。

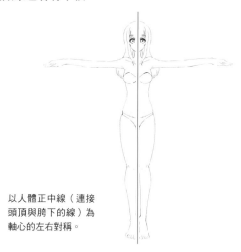

以人體正中線（連接
頭頂與胯下的線）為
軸心的左右對稱。

什麼是對稱？

構圖可大概分為對稱構圖與不對稱構圖。

「對稱」指的是以中軸或中心點為基準，在左右或
上下配置相同形狀的相對要素。

有時畫面會明確畫出中軸與中心點，有時則不會。
舉例來說，以主角為中軸，將配角分別安排在兩側，
此即很常見的對稱型構圖。

對稱的種類

最常見的對稱形式為「左右對稱」，另外還有「迴
轉對稱」、「平移型對稱」與「縮放型對稱」。

●左右對稱（線對稱、翻轉、鏡像）

左右對稱是諸多對稱手法中最為人熟知的一種，以
直線（對稱軸）為軸心，圖形左右翻轉所形成，自古
以來便常見於教堂、神殿、宮殿等建築，以及繪畫與
雕刻作品當中。其中尤以西洋建築最常使用，因為
左右對稱能夠營造出「威嚴」、「傳統」、「壯麗」以及
「奢華」，被視為權力的象徵。此外，由於完全左右對
稱的畫面，就像在對稱軸的一端擺設鏡子，因此又稱
為「鏡像對稱」，能夠勾勒出宛如迷失在鏡中世界般
的奇幻美感。

●迴轉對稱、點對稱

迴轉對稱意指以對稱點為中心迴轉的圖形。雖然不
及左右對稱穩定，但卻能散發出輕盈的律動感。

點對稱則是將要素以等距且相對的形式配置在對稱
點周遭，而180度的迴轉對稱其實就是點對稱。

■ 左右對稱（線對稱、翻轉、鏡像）

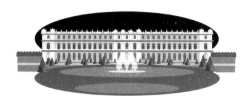

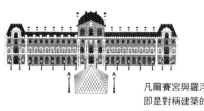

凡爾賽宮與羅浮宮
即是對稱建築的經
典例子。

左右對稱的應用

左右對稱構圖組合三角形構
圖，穩定度在繪畫構圖法中
名列前茅。

●平移型對稱

複製圖形後平移到一旁，數次重複這個動作，由許多相同圖形所組成的對稱手法。這種藉由連續圖案所達成的對稱效果，能夠形成韻律感與和諧的動態感，即便不明緣由，人們依舊深受吸引。像是電車、飛機窗戶、階梯、柵欄、鐵軌、大樓窗戶、集合式住宅、磁磚地面、磚牆與鍵盤等等，這些日常生活常見的物件都屬於平移型對稱。

●縮放型對稱（自我相似性）

由不同尺寸的相同圖案所組成，並且依圖案的大小循序排列的對稱手法。這種方法在表現進化與成長之餘，同時也兼顧了穩定感與變化。無論是將圖案依循一定的規則排列，還是隨意四散在畫面各處，都能夠展現出獨特的美感。即便圖案的排列方式毫無規則可言，但都是複製同一個圖形反覆縮放，因此看起來也不會顯得奇怪。

透過上述條列的各項運用手法，相信各位便能夠輕易感受到，我們日常生活中隨處可見的設計，其實大量運用了對稱技巧，包括建築物、家具、電器用品、裝飾品，甚至跨國企業的LOGO，以及動漫角色的外形裝扮，對稱的例子可說是俯拾即是。

心理學的領域中，有個名為「對稱效應」的概念，意指左右對稱的物體或五官外貌，容易帶給觀者「美麗」、「安心」、「誠懇」、「值得信賴」與「正牌」等正向的觀感。據說這是因為自然界中幾乎不存在先天便左右對稱的事物，所以人類的大腦才會特別珍惜、憧憬對稱的物體，無意間表現出偏好對稱的傾象。美國一項研究也顯示「男性的外表愈左右對稱，就愈受女性歡迎」的結論。

規律性的對稱能夠讓人感到諧和與安心，而且對稱的組成相當單純，容易運用在各式各樣的構圖上。對於還不熟悉構圖方法的初學者而言，這也是一種相對簡單的技巧。

不過，對稱構圖卻也有容易看膩、看久了就會失去新鮮感的缺點。當各位運用對稱技法構圖時，仍應該想辦法加入變化。

■ 迴轉對稱

回收標章的設計即使用了迴轉對稱。

■ 點對稱（多點對稱）

點對稱能夠表現出穩定感與律動感。

■ 平移型對稱

只要以相同的間隔，將五個以上相同的圖形排在一起，人的大腦就能從中感受到連續性。

■ 縮放型對稱（自我相似性）

相同圖形並排，且尺寸慢慢放大，能夠表現出進化與成長。

插畫中很常看見四散的星芒，這也是縮放型對稱的一種。

不對稱構圖的配置方法

認識對稱構圖之後，建議各位一同學習不對稱構圖。

不對稱構圖可以賦予畫面動態感，但是必須掌握訣竅，才有辦法靈活運用。

重新分配畫面的分量感

　　對稱構圖可以帶來穩定感，相對地卻也會使畫面過於沉重死板，缺乏趣味性（圖1）。

　　想避免這類問題時，不妨選擇自由的不對稱構圖。但是運用這種構圖時，未經深思熟慮很容易造成畫面失衡（圖2）。想要使不對稱構圖保有良好的平衡感，就必須讓畫面的左右兩側「分量感相當」（圖3、4）。決定分量感的要素五花八門，包括母題的大小、與中軸的間距等等（圖5～8）。

　　其中要請各位特別留意一點，即「存在感造就的分量感」。每個要素在畫面中的重要性、引人注目的程度，都會影響到分量感（圖9）。以主角為例，身為畫面中最重要的一員，自然需要特別明顯的分量感，因此若主角只占小小的畫面比例，就必須畫得格外醒目才行。

　　重新整頓圖2的分量感後，成品便如圖10的面貌。作畫時，必須留意各要素的「分量感」，想辦法找出均衡的比重。

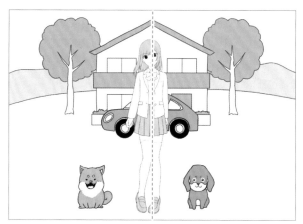

（圖1）左右對稱構圖，左右分量感相同，非常均衡。雖然整體畫面相當穩定，卻缺乏動態感，看起來相當單調。

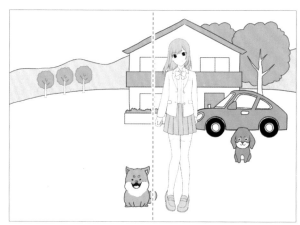

（圖2）左右不對稱的構圖。將母題配置在畫面右側，形成右側特別沉重的失衡畫面，整體空間配置相當鬆散。

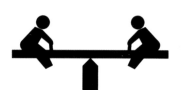

（圖3）左右對稱的狀態。相同體重的兩個人分別坐在翹翹板兩端，與支撐點間距相同，使畫面相當均衡。

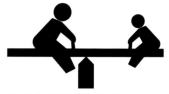

（圖4）換成兩個體重不同的人，較重者就要比較靠近支撐點，較輕者則應離遠一點，如此才能取得平衡。

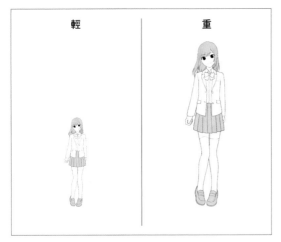

（圖5）角色的分量感，會隨著比例大小而異。

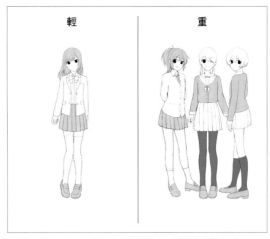

（圖6）增加數量後，多名角色聚集的部分看起來比較沉重。

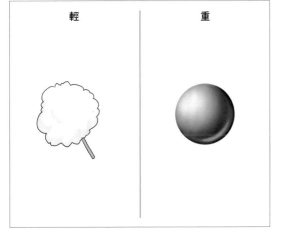

（圖7）大小相同但是質量較大者，看起來就比較重。以棉花糖與鐵球為例，鐵球看起來就重多了。

（圖8）重量相同時，愈偏向邊緣者看起來愈沉重，原理與翹翹板理論相同。

（圖9）以陌生人的照片與心儀偶像的簽名照為例，是不是就能感受到兩者的分量感差異了呢？這也是畫面分量感的一個切入點。

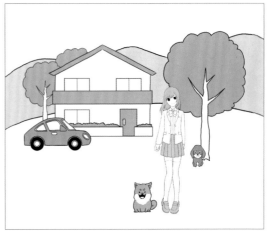

（圖10）以畫面分量感為前提，將圖2調整成不對稱構圖，同時兼顧層次感與穩定感。

色彩效果

構圖中的色彩運用,與畫面配置、空間深度、線條同等重要。
尤其是色彩的明度,更是會對作品的形象與氛圍造成非常大的影響。

色彩三屬性

色彩有「色相」、「彩度」與「明度」這三個要素,並稱為「色彩三屬性」。色相指的是紅、黃、藍、紫這些色彩的表相,紅色調較重的色彩屬於暖色系,藍色調較重的則屬於冷色系。

彩度意指色彩的鮮豔程度或色調強度。彩度愈高,則色調愈清晰鮮豔,反之則愈模糊黯淡。不含任何色調的白色、灰色與黑色,其彩度皆為0,稱為「無彩色」;而彩度最高的顏色,則稱為「純色」。

明度則是色彩的明亮程度,數值愈高,顏色愈亮。無彩色僅有明度這一屬性,會隨著明暗產生輕盈與沉重、僵硬與柔軟、膨脹與收縮等視覺上的變化。明度是思考構圖均衡度時格外重要的色彩屬性,整體畫面的明度會左右畫作散發的氛圍,例如愉快的場面要使用高明度色彩,登場角色氛圍低迷時就使用低明度色彩。此外,像是戰鬥或震撼場面時,也可藉明確的明暗對比,打造出場景魄力。

■ 色相

色相是辨別色彩表相的名稱。

前進色 / 後退色

暖色系看起來較外放,所以又稱為「前進色」;冷色系看起來較內斂,所以稱為「後退色」。活用此色彩特性,即可自由調配遠近感,有效區別「想降低存在感的顏色」與「想提升存在感的顏色」。

■ 彩度

高(鮮豔)

低(不鮮豔)

彩度可用來表現色彩的鮮豔程度與強度。彩度愈高愈接近純色,愈低則愈接近無彩色。

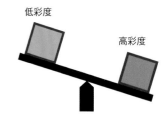

低彩度　高彩度

彩度愈高,看起來愈沉重,因此必須留意彩度的比重,才能夠顧及畫面均衡度。

■ 明度

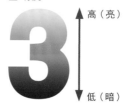

高(亮)

低(暗)

純色混合白色就成為「高色調」,混合黑色就成為「低色調」。

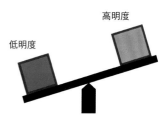

高明度

低明度

明度愈低,愈顯沉重,因此使用無彩色或描繪單色差圖時,需要特別留意明度。

周遭色彩的影響

　　色彩所呈現出的視覺效果，也會受到周遭色彩的影響。當各位繪製插畫時，不應該僅將心力集中於個別細節上，也要時常確認整體色彩的均衡度，適時微調修正。即便是屬性完全相同的色彩，放在不同的背景色中，看起來也會產生些許的變化。因此各位應配合周圍用色，讓不同的色彩相輔相成，就能夠打造出配色優美且色彩均衡的畫面。

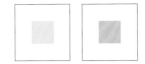

黃色分別擺在白底與黑底上，明亮度看起來各不相同；灰色同樣也會因底色不同而產生視覺上的錯覺。灰色搭配白底時看起來較暗，擺在黑底上時看起來較亮。作畫時善用這個原理，就能凸顯想強調的部分，並削弱不想強調的地方。

兩隻蝴蝶同為紅色，但是擺在深綠色上時，看起來比擺在黃色上還要明亮。

三棵樹的色相、彩度與明度看起來略有出入，實際上使用的是同樣的色彩。

COLUMN ●
作畫＝調整色彩三屬性的均衡度

　　在白色畫紙上作畫時，從陰影開始描繪，整個畫面或許會顯得晦暗，但是接續塗上其他色彩後，原本強烈的陰影就會沉澱下來，逐漸融入畫面當中。這種「明度出現前後變化」的錯覺，正是每位繪師創作過程中不得不留意的問題，不過，只要累積大量的作畫經驗，慢慢就能夠預測色彩對彼此造成的影響。從另一個層面來看，作畫也可以說是調配色相、彩度與明度，使三者達到均衡的重要環節。

藉明暗差異引導視線

　　使用多個母題組成畫面時，必須思考要以哪一項要素作為主軸，一邊調整各要素的明度差異。

　　下圖即列出不同明暗差異所造成的視覺效果，可以看出描繪形狀單純的靜物時，只要調整靜物與背景的明暗對比，就能夠凸顯想要強調的部分。

碗、瓶子與檸檬的色調都與背景色差不多，
畫面看起來相當平板。

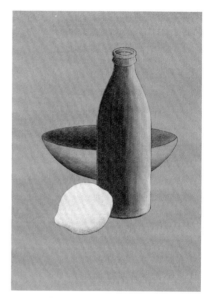

降低碗、瓶子與背景的明度，
吸引觀者將視線投往最亮的檸檬。

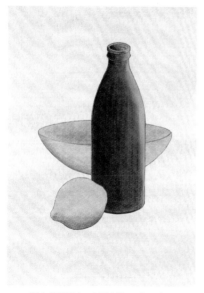

調高背景明度，並降低瓶子的明度，
強化兩者的對比，藉此襯托瓶子的分量感。

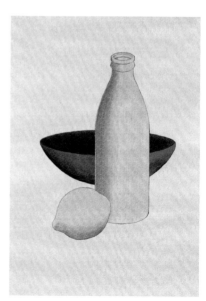

為了引導觀者視線集中碗，因而降低碗的明度，
與前方的瓶子、檸檬出現明顯的差異。

畫面整體的明度調整

　　畫面的要素愈複雜，明度對比的重要性就愈高。當畫面受到色相、彩度，以及要素的形狀與材質等因素影響，無法一眼判斷該如何配置明度時，不妨在上色前先塗成無彩色狀態，掌握大致的明暗均衡度。使用繪圖軟體作畫時，只要將色彩模式切換成灰階，就能夠輕易確認明度的分布狀態。

　　上色之後，也應該再次調整明度，確認整體色調是否切題。這時也能夠意識到明度的變化會對畫面造成多麼大的影響。

　　畫面中的色彩必須相輔相成，才能夠交織出「真正豐富的色彩」。請各位學習色彩的基本原則，不畏失敗，多方描繪，創造出自己專屬的色彩交響曲吧！

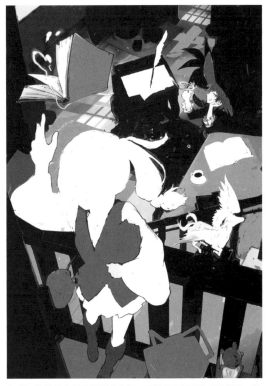

無彩色狀態較容易掌握明度均衡。這張作品即藉由明度對比，強調出作者希望觀者視線集中的部位。上圖藉由角色臉部與書籍的白色處，打造出巧妙的光影對比。

■ 基調較暗（低色調）

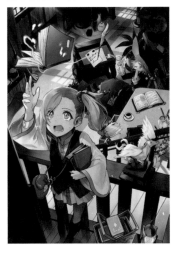

■ 中間基調（中色調）

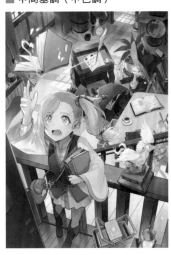

■ 基調較亮（高色調）

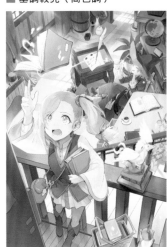

優秀作品的構圖法會自然顯現？

實際上，專業繪師鮮少先決定好精準的構圖法後再下筆，本書CHAPTER_03刊載的作品中，按照構圖法作畫的也僅占少數。本書幾乎都是找出充滿原創性的迷人作品，繼而分析這些作品使用到哪些構圖法。

職業繪師與業餘繪師的一大差異，就在於能否靈活運用構圖。從結果來看不難發現，引人注目的作品當中，幾乎都具備藝術領域古往今來皆常運用的構圖法。

不過，這並不代表專業繪師作畫時不會思考構圖，單純只是因為他們已經將構圖的基本法則熟記於心。專業級的繪師，往往都是在大量且多方向的創作中累積經驗，大膽嘗試，記取失敗教訓，從中尋覓出符合自身畫風與技巧的構圖，使技法自然融入畫作之中。

相信各位讀者今後也將持續創作，找到適合自己的構圖吧？屆時參考本書所介紹的構圖法，想必能夠更有效率地熟悉構圖原則與搭配方法。

首先，請務必盡可能地大量認識構圖法，再練習畫出符合各種構圖的作品。不能僅滿足於特定的構圖，或是反覆使用相同的構圖法，必須不斷地挑戰新構圖才行。

下面兩張作品，是我在職業學校中指導的學生所畫的作品，她在畢業後也成為活躍的繪師。她在創作這兩張作品時，並非一開始就著眼於構圖，而是一邊思索該如何靈活運用構想與主題要素，一邊下筆，最後畫出符合「黃金比例分割構圖」（→P.068）與「中央點構圖」（→P.076）的成果。

■ 黃金比例分割構圖

■ 中央點構圖

作品提供　橋本あやな

角色與構圖

創造栩栩如生的角色，
可說是插圖與漫畫創作的醍醐味。
接下來要學習的取景方法與姿勢，
能夠使角色從畫面構圖中脫穎而出。
本章也將介紹不同人數所適用的配置技巧，
相信能夠成為各位構圖時的一大助力。

角色與物體的差異

角色與物體不同,是有意識、會動的生命體。
描繪人物時必須特別下工夫,才能夠打造出具戲劇效果的畫面。

深度了解角色

　　畫面中最引人注目的正是角色(人物)。不管是遊戲、出版品還是廣告,大多數的插畫中,角色都擁有非常重要的地位。

　　無論畫作是以角色還是靜物為主軸,構圖的原理都相同。但是角色必須「讓人感受到動態與生命力」,這一點就與物體有著莫大的差異,所以請各位務必牢記這個觀念 ── 大部分的角色都是會動、會改變姿勢的「可動型態」,不同於物體的靜止型態。此外,如果想要在畫面中安排多位角色同時登場,也必須深思角色之間的關係。

　　繪師必須詳細了解要畫的角色與狀況,按照人物設定來決定表情、姿勢與動作,想辦法將角色的身分、心情、想法,以及正在做的事情,都傳達給欣賞插圖的觀眾。

■ 姿勢造就意義

杯子是無法自行移動的「物體」,不具備生命;但是「角色」(人物)即使不動也能散發出生命力。只要賦予角色些許動態,就能自然產生畫面的意義。

■ 互動造就故事

多個杯子擺在一起也無法醞釀故事;但是多位角色集中在同一畫面卻能夠激盪出火花,產生出戲劇效果。畫面的故事性,就源自於角色的互動。

視線方向也是構圖的一大重點。遊戲包裝或海報上的角色，多半會「望向鏡頭」，藉此引導大眾的視線自然望向畫面。因此這類畫作上的角色，就算臉部朝往旁邊或斜向，雙眼多半還是會直盯著「鏡頭」。

有兩名角色登場時，可以透過視線交會的方式，透露兩人的關係與狀況。例如兩人對視而笑代表關係友好，眉毛上揚則可表現敵對關係等等。

有三名以上的角色登場時，配置方法更為豐富，例如每個人的視線去向都不同、所有人望向同一處、僅主角望向鏡頭。請各位學著藉視線表達角色間的關係吧。

鼓動全身訴說情緒

插圖以角色為主時，角色的姿勢會大幅影響構圖。
本單元將探討感情與動作之間的關聯性。

喜怒哀樂與動作一致

　　角色能夠藉由臉部表情與手部動作，強烈地表達出情緒，但是身體的其他部位同樣也蘊含著情感。以角色為主的插圖中，整個身體都是構圖的關鍵要素，必須賦予豐富的情緒。角色的身體輪廓之所以會隨著動作產生變化，在於動作的姿勢能夠令觀者聯想到角色的感覺與情緒，無論是開心跳起的姿勢，還是沮喪低頭的姿勢，都可以看出情緒與動作的關係多麼緊密。

　　日常生活中人們面臨難關時，即使心情煎熬也得故作開朗，也可能因為心情混亂而擺出矛盾的姿勢等。但是當我們只能以一張圖表現情境時，唯有使動作與情緒同調，才能夠讓讀者充分掌握角色的狀況，而不至於感到困惑。除非是像漫畫或小說插畫，可藉由文字輔助說明前因後果，便能夠視情況，安排動作與情緒不一致。

以線條表現出五種不同的情緒，再搭配角色的姿勢，表現出情緒。

■ 溫柔、沉靜、性感

流水般的柔和曲線，能夠表現出溫柔沉穩的情緒。此時要盡量避免使用有稜有角的形狀。

■ 開心、興奮、活潑

手臂與身體線條往上延伸，全身上下都散發出興奮與活力，是一種充滿生命力的姿勢。

■ 沮喪、悲傷、懊悔

拱背縮肩、垂頭的動作，能夠表現出悲痛、失望與疲倦等情緒。

■ 激情、憤怒

全身充滿爆炸般的旺盛精力，同時藉由有稜有角的線條，營造出強勁的力量。

■ 熱情、渴望、正義、統領

身體與地面垂直、手臂往上筆直伸出，以及雙腳貼地的姿勢，都表現出努力提升的意志與穩定感。

相對姿勢與S形曲線

容易流於單調的角色姿勢,該如何打造出動態感呢?
本單元要介紹所有姿勢都可以靈活運用的「相對姿勢」技巧。

● 相對姿勢的基礎

　描繪角色保持站立的姿勢時,如果沒有特別意圖,應避免筆直的站姿。否則即使能夠掌握良好的構圖,單調的角色姿勢也會降低構圖的效果。事實上,只要針對姿勢發揮些許巧思,角色瞬間就會變得吸睛。

　描繪站姿時,我們可以運用的技巧之一為「相對姿勢」。「相對姿勢」(contrapposto)是一種藝術用語,意指站立時將重心放在其中一腳,使身體中心線稍微

傾斜,這種姿勢從西元紀年以前便廣泛應用在雕刻等西洋藝術中。使用相對姿勢時,重心所在一側的腰部會抬高,肩膀則會壓低,藉此取得左右均衡。簡單來說,這種姿勢的特徵即肩膀的傾斜方向與腰部相反。善用這項技巧,就能夠打造出呈現平緩流動感與自然美感的肢體線條。請試著積極運用在凸顯角色魅力,或是展現女性優美的儀態吧。

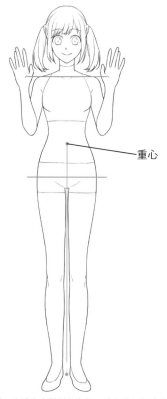

■ 筆直站姿

重心

以正中線為軸線,身體左右對稱的姿勢。重心位在身體中心,雙腳負擔的體重相同,整體散發良好的穩定感,但卻缺乏特色。

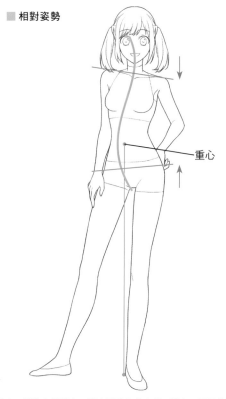

■ 相對姿勢

重心

其中一腳往旁邊踏出,將身體重心放在另一腳上,同側的腰部往上抬、肩膀往下壓,打造出整體均衡的優美線條。

藉S形曲線增添層次感

比相對姿勢更強調肩膀與腰部方向差異的，就是扭著身體所構成的「S形曲線」。藉站姿表現S形曲線時，會大幅傾斜臉部、肩膀、腰部與膝蓋，因而比相對姿勢更強調這些部位的曲線。相對姿勢是較輕鬆緩和的自然姿勢，S形曲線則是表現自信、性感與律動感的姿勢。

■ 相對姿勢：
自然且輕鬆的姿勢

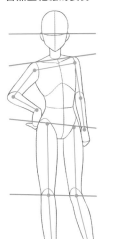

■ S形曲線：
自信、性感與律動感

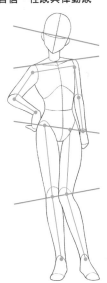

■ 強調S形曲線

女性角色強調S形曲線時，能夠表現出性感或律動感；男性角色挺起胸腔強調S形曲線時，可營造出自信滿滿的氣息。

■ 側面、斜向、背面

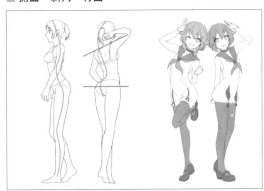

女性角色的側面或斜向擺出S形曲線姿勢，會強調脊椎的S形彎曲與臀部的豐滿線條，使身體曲線更加迷人。

■ 坐姿、臥姿

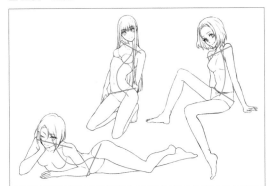

坐姿與臥姿都比站姿更放鬆身體，所以建議選擇較放鬆自然的相對姿勢。

■ 行動中的S形曲線

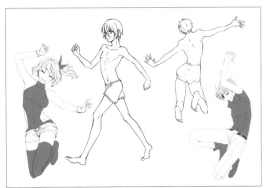

描繪動作時留意S形曲線，能夠增添魄力、優雅與律動感。只要為體幹添入「扭轉」或「轉動」，就能營造出S形曲線，這是描繪戰鬥畫面時相當有效的技巧。

結合圖形的姿勢

如果對姿勢感到困擾、想不出具衝擊力的姿勢等，
不妨先畫出圖形，試著將角色的身體塞進去吧！

三角形姿勢

　　想不出適合的姿勢，或是畫出的姿勢容易流於一定模式時，就試著運用三角形或圓形等構圖常用的圖形，並將角色的身體塞進去吧！

　　三角形構圖等基本構圖法時常運用的三角形，與四邊形畫面相當契合，能夠視作畫需求，打造出穩定感或動態感，變化萬端。可用來塞入角色身體的三角形五花八門，從下列圖例即可看出，光是具穩定感的正三角形與散發不穩定感的倒三角形，就能夠醞釀出截然不同的氛圍，所以請依照角色的性格與情境設定，靈活運用三角形打造姿勢。

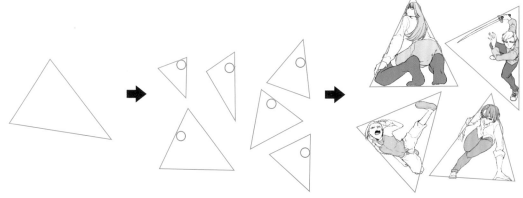

先畫出三角形，再按照姿勢調整邊長與斜度。

先決定好角色的頭部位置再畫其他部位。頭部不一定要安排在三角形的頂點。

連同服裝、頭髮與武器等，角色全身上下都必須容納在三角形中。

■ 三角形與角色設定

正三角形適合「穩定」、「值得信賴」與「統一感」等角色氣質或場面情境。

倒三角形適用於表現「不穩定」、「動態感」、「速度感」與「緊張感」等氛圍。

■ 鑽石型姿勢

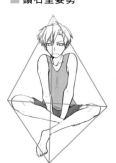

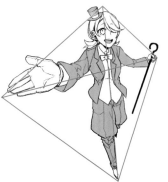

鑽石型（四邊形）是由多個三角形組成，能夠延伸出更豐富的姿勢。

圓形姿勢

　　圓形（正圓形）的難度略高於三角形。想將全身塞進圓形中，必須採用仰角或是強調透視效果，有助於打造出原本想像不出的姿勢，大幅拓展能夠運用的姿勢範疇。正圓形容易散發出「柔和」、「協調」、「追求安穩」、「沉穩」與「漂浮」等氛圍，和三角形等帶有銳角的形狀適用情境有所不同。

 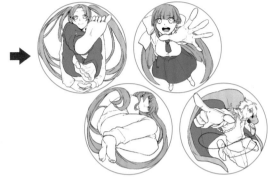

畫出要置入角色的圓形。剛開始難度比較高，還請勇敢嘗試！

決定頭部位置與大小，頭部較大就選擇俯視，頭部較小就選擇仰視，按此規則便能輕鬆將全身納入圓形中。

藉由圓形，打造出許許多多令人印象深刻的姿勢。

其他圖形

　　除了三角形與圓形之外，還有對角線、黃金螺旋與字母等圖形可以運用，這些都是苦惱於角色姿勢時能夠提供靈感的方便工具。建議多方嘗試各種圖形，創造出更新穎的姿勢吧！

■ 對角線姿勢

將身體容納在交叉的對角線空間中，能夠勾勒出外放的肢體語言，與圓形姿勢形成明顯的對比。

■ 黃金螺旋姿勢

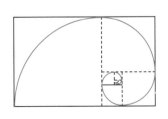 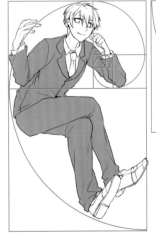 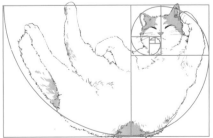

黃金螺旋能夠使畫面優美協調，上圖正是依此畫出的範例。

留白與空隙

「留白」可以營造出立體感,「空隙」則可引導視線至想強調的部位。
留意這兩項要素,就能醞釀出畫面的深度。

保留空白形塑立體感

　　所謂的插畫,必須在紙張或電腦螢幕等平面上,表現出三維空間的立體世界。

　　三維,是指由高度(上下)、寬度(左右)與深度(前後)三個維度所構成的空間,立體呈現事物的模型概念。可是當傳播介面為不具備深度的二維畫面時,就只能透過水平線與垂直線兩項要素表現,很容易流於平板,看起來也不真實。

　　不僅如此,如果描繪對象不只一件物體,若想將數個不同的母題加以重疊,也不見得每次都可以好好掌握兩者間的距離感。

　　描繪立體感之前,必須重新認知到每一個物體都有相應的需求空間。就好比要把東西放進箱子裡,如果箱中沒有足夠的空間,就無法把東西放進去。同樣的道理,母題周遭的空間就稱為「留白」,留白同時也是磨練構圖時相當重要的元素。

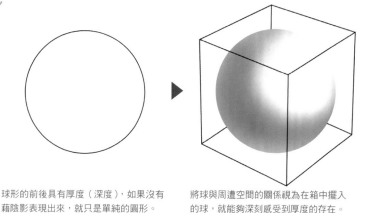

球形的前後具有厚度(深度),如果沒有藉陰影表現出來,就只是單純的圓形。

將球與周遭空間的關係視為在箱中擺入的球,就能夠深刻感受到厚度的存在。

從正面觀看四個不同形狀的立體模型。

將模型放入空間中,就算是平面配置,只要清楚表現出模型之間的前後位置關係,就能增加立體感。

描繪角色時同樣應意識到空間。學會想像角色的型態,以及必需的空間,就不至於畫得過於平坦。

留出空隙引導視線

　　畫面中的留白，能夠醞釀出情感、空氣感與餘韻，拓展讀者的想像空間，營造出戲劇效果；至於角色姿勢或動作之間的局限空間，則稱為「空隙」。空隙能夠引導讀者的視線至該處，同時襯托出角色的輪廓，因此適合運用在畫面中想強調的部分上。

留白

角色外側的留白，能夠帶來情感與空氣感；姿勢與動作間的空隙，則可將視線引導至這一帶。

空隙

運用逆光強調空隙的輪廓，藉以襯托角色與氣氛。

藉空隙使人專注於角色的表情，讓讀者自動帶入情感。

雙腿間保留空隙，可強調優美的腿部線條。

雙臂帶來的空隙，可強調身體曲線。

藉手臂與身體間的空隙強調臉部與胸部。

人數與構圖變形

本單元將以登場人數為主軸,介紹合適的構圖模式。
在達到想要的效果之前,請持之以恆,多加嘗試吧!

單人構圖

描繪以角色為主的插圖時,首先應仔細考慮圖中的人數、角色位置與所占的比例大小。

只有一人登場時,就視情況決定吧!例如特寫有助於讀者帶入情感,而全身入畫則可以引導讀者以客觀視角觀看。

■ 比例帶來不同的氛圍

角色保持站姿,占畫中相當大的比例,使角色的存在感主宰了整個畫面。

角色畫得非常小,留白比例大幅超過角色,能夠凸顯疏遠與孤立的氛圍。

角色幾乎占滿整個畫面,適合更細緻的面部描寫與情感表現。

■ 臉部特寫

視覺衝擊力較強,有助於讀者帶入情感的構圖。

視線望向鏡頭,正對讀者,能夠直接表現情緒。

側臉能夠與讀者拉開距離,適合表現複雜的情緒。

臉部大半都落在框外,能夠表現角色的雙面性或性感。

■ 上半身取景

設計姿勢時,只要意識到三角形,便能構築恰到好處的比例。

角色臉部正面望向鏡頭,沒有什麼動作,卻能強烈表達訴求。

斜後方視角的背面構圖,身體的S形曲線可引導視線集中臉部。

膝蓋以下未入畫的倒三角形構圖,彷彿角色下一秒要跑出畫面。

■ 全身取景

適合運用在想讓讀者以客觀的視角審視角色。

俯視構圖會為角色與讀者間製造距離感,使讀者採客觀視角。

坐在椅子上的全身畫面,形成自然的三角形,營造出穩定感。

背對鏡頭的全身畫面,可帶來無限的想像空間。

雙人構圖

當畫面中有兩名角色登場時，構圖類型就更為豐富了。規劃構圖時，請深入思考角色之間的關係與個別的個性，比如彼此是夥伴、敵對、主從、對等或是戀人的關係等等。

■ 對等

藉由並肩表現友好關係。採此構圖時，請針對表情與姿勢多下功夫，避免淪為平凡的對稱構圖。

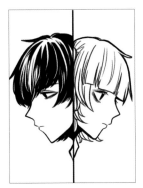

將畫面分割為二等分，僅描繪半邊側臉的構圖。也可以改成上下分割，並安排兩人朝著相反方向。

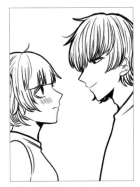

面對面的構圖，角色的表情會隨著彼此間的關係而異，例如敵對或戀人等等。

■ 對比

主角與競爭對手形成強烈對比。畫面上半部較沉重，藉此表現緊張與不安。

思念對方的構圖表現。這裡藉由倒三角形配置，表現出期待與不安交錯的複雜情感。

其中一人畫得特別小，明確表現出兩人的關係。兩人的姿勢與表情也會明顯對比。

■ 三角形

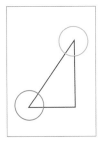
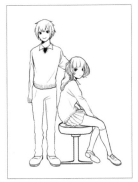

一站一坐是拍照時常見的構圖方法，兩人的身形輪廓組成三角形的圖形。

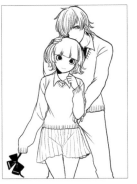

以親密姿勢構成三角形，並以男女的直線與曲線身材，打造出鮮明對比。

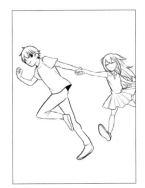

描繪動態畫面時同樣意識到三角形。倒三角形雖然不穩定，卻充滿律動感。

三人構圖

　畫面中的角色多達三人時，關係就更為複雜了。這裡同樣以友好、敵對與戀愛關係作為設定主軸，思考構圖配置。基本上，若不是三人呈對等關係，便是將

焦點擺在主角身上，打造出一對二的對照關係。以下有許多構圖方式可以運用，但是以三角形構圖為基礎能夠更好地統整畫面的要素。

■ 對等

安排彼此為朋友的三人並排。如果進一步將彼此身體些微重疊，便能表現出團隊感。

將畫面分割成三等分，強調角色表情的構圖。主要可用來表現每一位角色的情感。

以三角形和圓形組成而成的複合構圖。角色分別配置在前中後，並藉相同尺寸表現出對等的地位。

■ 對比

由前方兩人與後方的一人組成，可散發穩定感的三角形構圖。

一人凝視著對立的兩人，並藉倒三角形構圖表現出緊繃的氛圍。

兩人特寫、一人全身入畫的構圖，可表現強烈的意志，賦予視覺衝擊。

■ 三角形

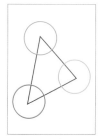

三人分別朝著不同方向，身體微微相連形成倒三角形，能夠表現出夥伴關係與畫面的動態感。

三人分別配置於前中後，表現空間深度的三角形構圖。帶有曲線的配置法可營造出流動感。

三人在畫面的配置上明顯呈現前後差異。其中一名角色轉頭望向鏡頭，有助於吸引讀者目光。

四人以上的構圖

有四人以上的角色登場時，構圖類型可分為對等型、對立型、主角vs配角等類型。作畫時必須考量角色的整體關係，或是團體成員之間的對照，藉以表現出故事概念。

以邊框區隔，同時讓角色並列的分鏡構圖。主要用來介紹角色，且觀者可一眼看出設定差異。

藉V字站位表現出空間深度，放射狀的陰影可營造出穩定感，偏俯視的視角則有助於整頓畫面。

藉單點透視配置法強調空間深度，具律動感的站姿構成垂直構圖，並搭配具穩定感的三角形構圖。

由角色組成圓陣的圓形構圖，能夠表現出強烈的團隊感，並扎實展現每一位角色的表情。

圓形結合星形構圖，使角色塞滿小小的畫面空間，並藉由主副角色與大小對比表現出層次感。

角色前後排列形成鋸齒線條，結合了Z字與三角形的複合構圖，可同時表現出一致性、遠近距離與韻律感。

位於畫面中心的主角被配角環繞，呈現明顯的對比，這也是所謂的「後宮型」親密構圖。

畫面四等分切割，並分別安排配角的臉部，個別表現表情，藉此襯托前方全身入畫的主角。

取景的方法

畫面的氣氛隨取景範圍而異，全身入鏡或是僅截取臉部、上半身，都會造就不同的效果。
接下來要比較不同的取景方法，確認各個效果適合的場景。

依據目的取景

以角色作為畫面主軸時，決定構圖的第一步就是安排角色身體的哪一部分出現在畫面中（取景）。角色在整體畫面中所占比例愈大，就愈容易決定構圖，所以不妨先從特寫開始嘗試，觀察角色與背景的比例均衡度，慢慢調整到最適切的比例。

畫面的截取方法，必須依最想強調的要素（表情、姿勢與動作等）加以調整。例如臉部比例愈大，表情就愈明顯；全身入鏡的角色愈大，則服裝、細節比例與動作等就愈明顯，這兩種畫法都很適合用於說明插圖中的詳細情境。

不僅如此，縱向與橫向畫面的選擇同樣非常重要。面對縱長的人體時，主流做法是搭配左右兩側空間狹窄的縱向畫面，藉以強調角色的存在感。從頭到腳都畫出來的全身畫亦同，搭配縱向畫面比較容易調配出適當的均衡度。橫向畫面的優點在於能夠完整畫出角色周邊的狀況，讓讀者能夠從客觀的角度，確認整個情境與角色間的關聯性。要近距離強調角色本身？還是要連同周邊環境都表現出來？都應該根據目的靈活運用。

以角色為主軸的插圖往往重視情感描寫，因此這裡必須特別留意臉部表情、視線、頭部角度與姿勢。頭部角度只要稍有變動，就會使形象產生極大的差異。此外，手部動作得過於隨便時，也會令讀者難以帶入感情，所以必須格外仔細才行。

■ 全身（Full Length Shot）

畫出全身的構圖。無論是頭部或腳部被裁切，還是人物緊貼畫面邊緣，看起來都會使成果就像半吊子的作品。作畫時，必須留意人物上下應保有相等的留白，或是頭部上方多保留空間，才能夠打造出良好的均衡度。

此外，讀者的視線容易投往角色的臉部、胸部與腰部一帶，因此想畫出好作品，也必須努力磨練這些部位的畫工。

■臉部特寫（Face Shot）

能夠看清楚角色的表情，是最容易帶入感情的構圖。臉部特寫最重要的部位就是雙眼，因此視線與空間的配置方法（例如是否望向鏡頭），會大幅影響插圖呈現出的故事性。

■胸上景（Chest Shot）

以角色為主軸時的基本構圖之一。頭部與雙肩線條組成三角形，可營造出安穩感。這種構圖不適合搭配動作較大的姿勢，卻能夠確實表達出情感。將臉部安排在畫面上半部時，畫面均衡度較佳。

■腰上景（Waist Shot）

角色的入鏡範圍為頭部至腰部的上半身構圖，能夠輕易兼顧表情與畫面比例。如果對構圖感到迷惘時，不妨就嘗試腰部以上的取景方式吧。畫出腰部後，便能連帶畫好整體的動作。

■膝上景（Knee Shot）

接近全身畫，但是少了雙腳，可賦予構圖輕盈的氛圍。這種取景方法適合搭配相對姿勢或S形曲線，因此常用來表現性感與有型的角色。兩人以上並肩行走的場面也經常選用這種取景方式。

獨特的取景方法

除了上述的基本方法之外，還另有特殊的取景方式，能夠營造出角色的神祕感或具躍動感的姿勢。請先畫好角色，再用紙張遮擋角色局部，試試看藏起不同的部位時會帶來什麼樣的效果？

■裁切臉部與雙腳

能夠表現神祕、性感、雙面或冷酷。

■裁切四肢

能夠表現躍動感、臨場感或魄力。

■身體局部在角落外

能夠表現親近感或提升視覺衝擊力。

遠近感的描繪技巧

畫面中有多位角色前後分站時,該如何精準表現距離感呢?
接下來要請各位挑戰兩個立即就能實踐的技巧。

透視線法

要在畫面中配置多名角色時,初學者難免會無所適從,每名角色應該擺在哪處位置?角色又應該畫得多大?接下來將介紹透視線構圖的基本技巧,只要運用

透視線建構起立體空間,就能夠使多名角色看起來彷彿站在同一平面般自然。請各位努力熟悉這種「透視線法」的技巧吧!

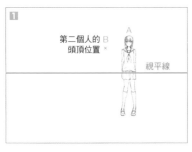

決定好畫面的尺寸,先畫出角色A,再決定角色B的頭頂位置。

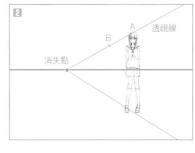

以透視線連接A與B的頭頂,並延長拉至視平線(設定的高度在腰部)上,兩條線的交點即「消失點」。另外畫出連接消失點與雙腳的透視線。

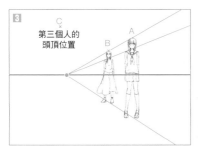

依透視線高度畫出B的全身,接著決定好C的頭頂位置。

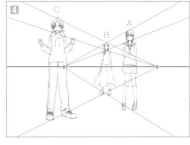

畫出起始於C頭頂的透視線,連接A或B其中一方的頭頂,再延伸至視平線上。接著從消失點畫出線條,並依此繪製C的全身。

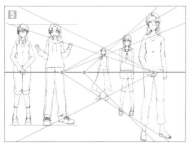

如果有身體局部超出邊框時,也以相同方式繪製延伸的透視線,就能表現出正確的距離感。

視平線法

除了利用前述的透視線來配置角色，還有另一種運用視平線的構圖技巧。首先決定要將視平線設在角色身上的哪一處部位，接著以此為基準配置其他散布在不同距離的角色，使每個角色的相同部位一致落在視平線上。只要簡易微調人物的高度，便能表現出空間深度與距離感，這個方法稱為視平線法。

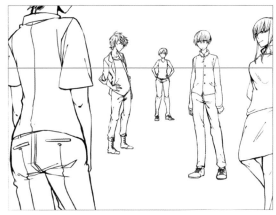

無論角色配置在近景、中景還是遠景，胸部位置都落在視平線上。

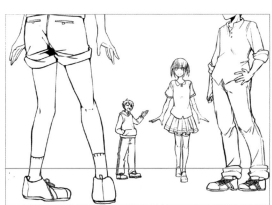

將腳踝一帶安排在視平線上，畫出仰視的角度。如果覺得角色尺寸不協調時，建議搭配透視線法，加以確認。

每個角色的眼睛都設定在視平線上。當角色身高相差無幾時，讓視平線穿透每個人的相同部位，不必動用透視線也能夠輕易配置大量角色。

● COLUMN ●
視平線

視平指的是「讀者／觀眾的視線高度」，在攝影領域中等同於「相機的高度」。例如下圖的視平線就與角色的眼睛同高，即使角色改變距離，頭頂與雙腳的位置都不一樣了，雙眼卻仍然保持在相同的高度。也就是說，安排在視平線上的部位，無論距離遠近都會位在同樣高度。

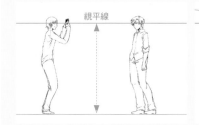

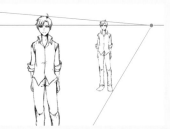

角色身高各不相同時

透視線法與視平線法僅限於身高差不多的角色群，如果角色間有明顯的身高差異時，必須先設定好具體的身高差距，再依此找出視平線的位置。

光憑視平線法仍無法畫好人物配置時，只要搭配透視線法，概略畫出體格相近的角色草圖後，就能依此調整角色之間的身高差異。

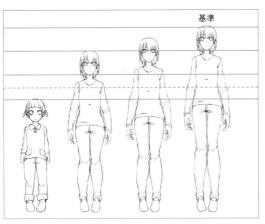

以相差幾顆頭當作身高差異的基準，就會比較好畫。

視平線沒有通過身體任一部位時，可先量出基準角色與視平線間的距離，將距離換算成相差幾顆頭，便能輕易配置了。

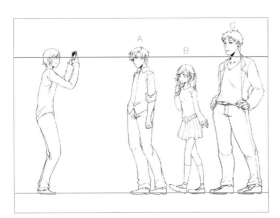

角色A的眼睛位在視平線上，B的身高低於視平線，高壯的C則是頸部位在視平線上。

即使遠近順序改變，角色與視平線仍會保有相同的距離。只要掌握這個原則，就算改變角色位置也能輕易整頓畫面。

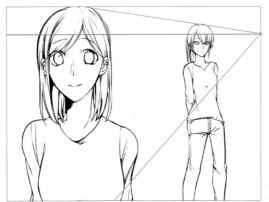

角色大部分的身體都超出畫面時，可以在畫面外補足身體部位，再依此繪製透視線。也可以直接用透視線連接角色的相同部位，雖然畫起來比較不精準，但是當角色尺寸較大時，少許的失準不會造成影響。

構圖實例解說

想襯托主角、想營造出律動感……
本章將透過優秀的實例，
介紹各種描繪目的所適用的構圖。
構圖法不是決定作品優劣的技術，
而是可支持並襯托作者創意的助力。
請以本書介紹的構圖法為基礎，加以混搭，
打造出極富創意的作品吧！

賦予畫面穩定感

怎麼做才能夠使畫面簡潔有序呢？

接下來將介紹可令讀者安心的構圖方法，

包括運用圖形配置母題、以黃金比例切割畫面等等。

本章介紹的幾乎都是基本構圖法，可廣泛運用，

請各位一定要熟記喔！

LINE-UP

二分法構圖

● 具備穩定的視覺效果，但不容易表現出動態感

● 以1：1的比例，表現各種對比

● 使用傾斜的切割線時，有機會表現出動態感

兩相對比的世界

　　藉由水平線或垂直線切割畫面，打造出**對比**效果的構圖。二分法通常會散發出「穩定」、「和平」與「靜止」的氛圍，較難感受明顯的動態感。

　　二分法能夠勾勒出對稱的世界，或是分量相當的兩種情境，不僅能襯托色彩、明暗或細節差異，還可以明顯襯托出鮮明／沉穩、動／靜的對照。如果不知道該怎麼描繪背景時，不妨先從二分法開始嘗試吧。

　　此外，藉二分法強調主角與反派，也能夠使畫面更加有趣。二分法易於下筆，可輕易醞釀出穩定感，因此適用的場景範疇相當廣泛。

　　使用二分法切割畫面時，基本上會使用沒有傾斜的水平線或垂直線。但若想避免作品過於單調平凡時，不妨刻意安排傾斜的切割線，藉此營造出動態感。總之，請各位找出最適合自己的方法吧！

KEYWORD

對比（對照）

相較於單獨登場，安排性質相反的兩者並列，更能襯托彼此的特質。例如紅色與綠色、明與暗等。

集中線

漫畫技巧之一，會在特定母題周邊繪製大量由外向內的線條。可以將讀者視線集中在母題上，或是表現出魄力。

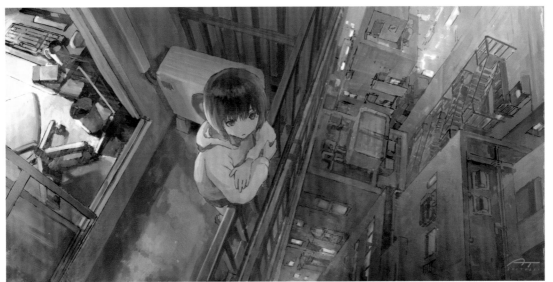

建築物內外構成對比，這種二方法構圖容易流於單調，但藉由傾斜的切割線，可帶來恰如其分的變化。像這樣用一條線將要素一分為二，便能夠有效整頓畫面。畫中選用俯視視角，打造出多條由上往下的空間線條，這些線條即具備**集中線**的效果，能夠引導視線至主角身上。

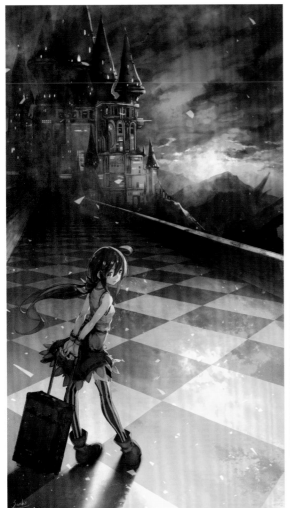

藉水平線將畫面切割成上下兩部分，畫面上方是具壓倒性存在感的天空、太陽、山脈，以及象徵權威的城堡；下方則是散發自由氣息的旅人與筆直延伸的道路，兩者形成巧妙的對比。畫面同時覆蓋褐色調，從而營造統一感。

三分法構圖

● 通用性高，能夠運用在各類場景中

● 將要素配置在不同的交點上，可形塑不同的氛圍

● 構圖已經僵化成固定公式的人，很適合嘗試

新手入門的基本構圖

　　畫出縱橫各兩條線條，將畫面切割成三等分，並將要素配置在線條或交點上的構圖。這是相當基本的構圖法，可廣泛應用在各種場面繪製上，因此萬一對構圖感到迷惘時，不妨就嘗試三分法吧。

　　當畫面中具備多項要素時，三分法即可發揮整頓的效果，有助於打造出均衡的構圖，還能夠賦予畫面穩定感。三分法的基本原則是將要素配置在**交點**上，且這四個交點各有不同的效果，所以請在草圖的階段多方嘗試！

　　總是習慣中央點構圖等特定構圖法的人，特別適合挑戰三分法，請務必熟悉並積極活用。

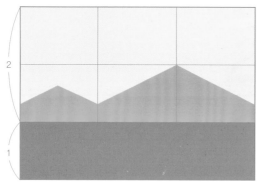

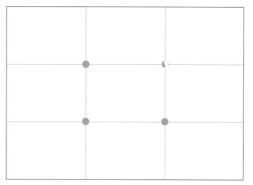

三分法也可以將畫面切割成三等分，像這樣切割成1：2時，便能強調空間的寬闊感。

KEYWORD

交點

線與線交叉形成的點。三分法有四個交點，全部都稍微偏離中央，因此有助於打造出均衡的畫面。

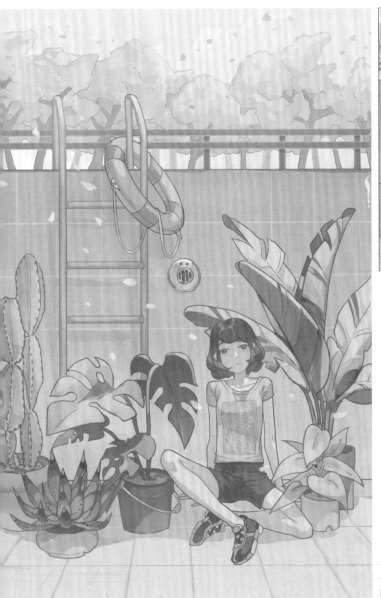

作者將最想強調的重點（角色），安排在右
側縱線與右下交點處，營造出均衡沉穩的氛
圍，吸引讀者不由自主地望向主角。

水平線構圖

- 適合表現壯闊的大自然風景

- 使用水平線區分中景與遠景，能夠使畫面更內斂

- 除非是有特別的構想，否則水平線不應傾斜，藉此打造穩定感

水平線可凝聚畫面

　　水平線是繪圖中最基本的線條，能夠表現出大自然那遼闊無邊的自由與沉穩的靜謐。以橫向畫面描繪海岸線或和緩的丘陵線時，只要善用水平線，就能夠降低失敗的機率。

　　表現風景遠近感的三項要素，從畫面前方開始依序為「**近景**」、「**中景**」與「**遠景**」。只要針對中景與遠景，善加運用水平線，便能達到收斂整體畫面之效，打造出統一感。

　　水平線構圖的一大關鍵，就在於線條不能傾斜。傾斜的線條會引發讀者不安的情緒，除非有什麼特別的構圖目的，否則都應該確保線條保持水平。

KEYWORD

水平線
有時意指天空與海洋的交界線，不過這裡專指水平的線條。使用電腦繪圖軟體繪製水平線時，可以直接將傾斜角度設為「0度」。

近景、中景、遠景
以距離為景色分類時所使用的術語。簡單來說，畫面中假設以中景為主角，中景前方就是近景，後方就是遠景。

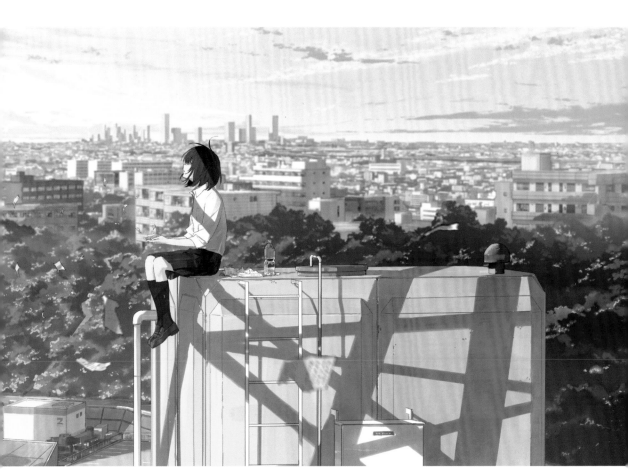

扎實的水平線，帶來舒適的沉穩感，又兼具
適度的緊張感。不僅角色坐在水平線上，建
築物與樹林也藏著水平線；畫面中唯一的斜
線——陰影，則成為視覺焦點。這幅作品讓
人彷彿能夠透過畫面，感受到風的吹撫。

作品提供　loundraw（THINKR／POPCONE）／《少女は夜を綴らない》逸木 裕（KADOKAWA）封面插畫

三角形構圖

- 能夠整頓畫面的要素，營造穩定感
- 可強調遠近感，適合運用在表現高度或深度等開闊空間中
- 直角三角形可兼顧穩定與層次感

務必熟習的構圖王道

　　三角形構圖是基本的構圖法之一，運用時會在畫面中勾勒出三角形狀。三角形能夠醞釀出厚實的穩定感，而且底邊愈寬，效果愈強。當畫面中有多個要素需要加以整頓時，不妨直接配置在三角形的邊線上。不僅如此，這種構圖法也能夠強調遠近感，適用於表現高度與深度等開闊空間的畫面當中。

　　隨著角度不同，三角形的類型也大不相同，如果不希望讀者明顯感受到三角形的存在時，建議不妨選擇**直角三角形**來構圖。直角三角形不同於左右對稱的正三角形或等腰三角形，屬於**不對稱**的形狀，可以從穩定中求變化，營造出適度的動態感。

可營造出穩定感的正三角形。

穩定中帶有動態感的直角三角形。

底邊狹窄的等腰三角形，
會帶來不穩定感。

三角形稍微傾斜，
能夠營造出些許變化感。

三角形的底邊愈寬，穩定感愈高。

角度方向可帶來引導視線的效果。

KEYWORD

直角三角形
三個頂點中有一角呈90度的三角形，能夠兼顧穩定感與動態感，一般插畫都能輕易運用這種構圖方法。

不對稱
不對稱構圖能夠使畫面看起來較靈活，不至於死板。

鏡像對稱
畫面完全對稱，宛如將鏡子擺在中軸一樣，醞釀出不可思議或神祕的氛圍，使讀者彷彿迷失在鏡中。

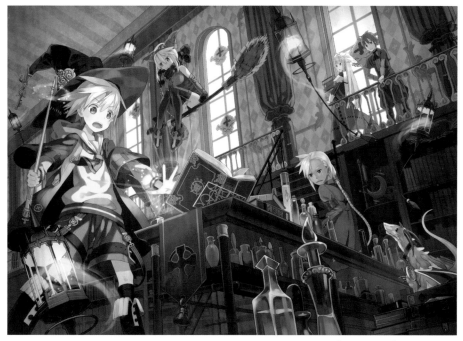

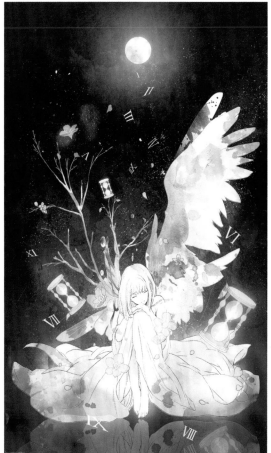

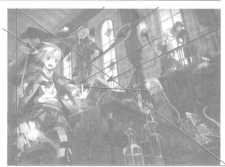

從低處仰望的直角三角形構圖，能夠強調上下左右與空間深度。配角們的視線以及窗框、欄杆、柱子等斜線，皆能引導讀者的視線集中主角；細心描繪的物品與絕佳的配色品味，在在賦予畫面逼真感與緊張感。

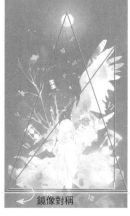

← 鏡像對稱

由滿月與主角的裝扮共同構成等邊三角形，為畫面的基本結構，成功營造出穩定感。翅膀與主角身體組成直角三角形，猶如時鐘的指針，醞釀出適度的動態感。在冷色調中隨著月光灑落的沙漏與時鐘數字，靜靜刻劃出永恆不息的時光。主角與下方倒影共同交織出優美的**鏡像對稱**，演繹出神祕氛圍。

黃金比例／黃金螺旋構圖

● 攬入令人自然感到優美的「黃金比例」

● 自古即常應用於建築物與繪畫的技巧

● 以黃金比例為基準的「黃金螺旋」，也可以運用在構圖之中

打造出優美均衡度的比例

黃金比例是一種人類會不由自主地感到優美的比例。黃金比例為1：1.618，約等於5：8，據說畫作中只要使用了黃金比例，即能打造出「最美的構圖」。

不僅大自然中時常發現黃金比例，自古以來也常應用於建築物與繪畫中，例如希臘的帕德嫩神廟、達文西的《蒙娜麗莎》，甚至是葛飾北齋的《神奈川沖浪裏》。現代設計中也有許多LOGO都使用了黃金比例，像是Apple、Twitter、iCloud等等。

這裡也要同時介紹自黃金比例衍生而來的構圖 —— 依循黃金比例描繪出的「黃金螺旋」。

■ 黃金螺旋構圖的畫法

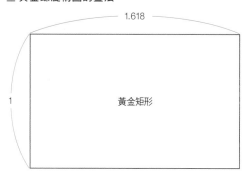

❶ 畫出比例為1：1.618的長方形，這個長方形稱為黃金矩形。

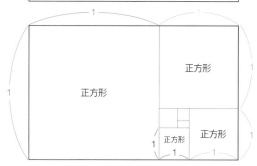

❷ 以黃金矩形的短邊為基準描繪正方形，以相同方式在剩下的空間中接續畫出正方形。

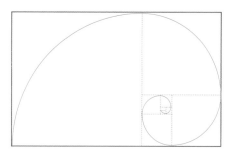

❸ 連接正方形端點，以曲線畫出對角線，勾勒出螺旋貝殼的形狀。

KEYWORD

黃金比例

人類看了感覺優美的比例，往往會賦予金屬名稱，統稱為「貴金屬比例」，黃金比例即是其中之一。其他還有「白銀比例」、「青銅比例」與「白金比例」等。

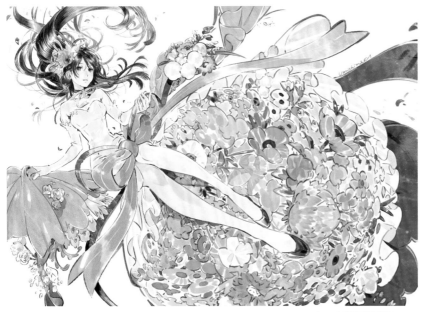

主角自身與宛如綻放開來的裙襬，共同交織出美麗的黃金螺旋。運用黃金螺旋時，不必追求精準的線條，只要局部符合即可，這樣創造出的構圖較為自然，不會讓讀者過度意識到黃金螺旋的存在。

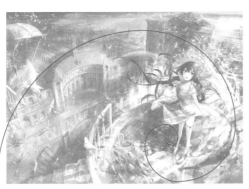 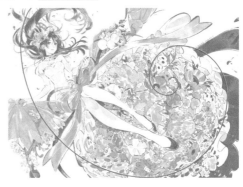

彩虹的光暈、飛鳥與熱帶魚的流動形成了黃金螺旋，將讀者的視線自然引導至螺旋中心的主角。這張作品本身就展現極佳的繪畫技術、創意與品味，再搭配黃金螺旋更是達到相輔相成的效果，令讀者觀圖時更加賞心悅目。

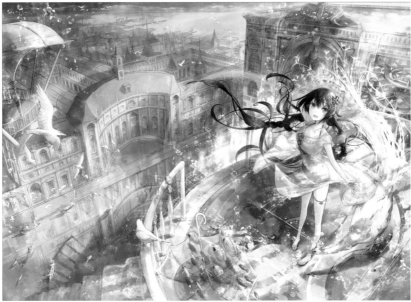

白銀比例構圖

● 白銀比例時常運用於藝術作品，古往今來皆適用

● 善用切割線可以營造出對比

● 畫面中有多名角色時，可以作為要素配置的參考

日本人熟悉的比例

白銀比例為 1：√2（近似值為 1：1.414），經常應用於日本的傳統建築、雕刻、佛像臉孔、插花，以及浮世繪等等，相對於西洋的黃金比例，更深入日本人的生活，因此又稱為「大和比例」（→P.021）。不僅如此，A4與B4等一般日常用紙的長寬比，也使用了白銀比例，因此將紙張循長邊對折後，會形成兩張同為白銀比例的紙張尺寸。

繪畫中運用白銀比例時，主要有兩種方法可依循。第一種是先畫出切割線，將畫面切割為 1：1.414，接著將主角配置在線條上；第二種方法則是將切割線的兩側視為兩個空間，打造出極端的對比。白銀比例是日本人特別喜歡的比例，各位不妨多多運用在作品中。

■ 重要的要素配置在切割線上

■ A與B構成截然不同的氛圍

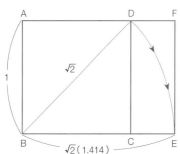

白銀矩形（長寬比為 1：√2 的長方形）的畫法

①畫出正方形 ABCD。

②以 B 為圓心、以對角線 BD 為半徑畫出圓弧，圓弧與 BC 延長線的交點為 E。

③用圓規測量 BE 的距離，在 AD 延長線上的等距離處畫出 F 點。連起 EF，形成長方形 ABEF，此時長寬比即 1：√2。

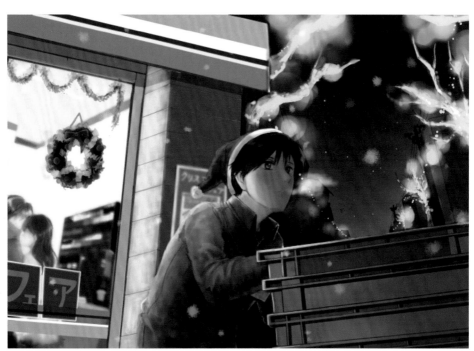

畫面切割為白銀比例，使切割線成為便利商店內外的界線，藉冷暖與明暗對比醞釀出故事性。這樣的配置可以幫助讀者融入情境，從畫面中體會主角的人物設定與處境。

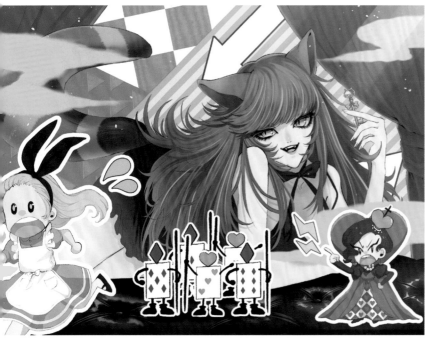

將最重要的貓耳女性的臉部配置在分割線上。分割後的兩個空間，則分別安排兩個互相對照的Q版角色。白銀比例有助於整頓多名角色，吸引讀者順利踏進作品世界中。

黃金分割／黃金比例分割構圖

- 以優美的「黃金比例」為基準，畫出切割線
- 能夠打造出井然有序的穩定畫面
- 黃金比例分割構圖可兼顧動態感與秩序

黃金比例搭配切割線

使用黃金比例的構圖法，除了黃金螺旋之外，還有更好運用的「黃金分割構圖」。這種構圖法是以黃金比例畫出切割線後，再把重要的要素配置在切割線或交點上，且線與線之間的四邊形空間同樣也能多方運用。當畫面中出現大量要素時，只要依點、線、面加以安排，就能夠輕易整頓出畫面的秩序。

另外，還有使用「φ Grid」的「黃金比例分割構圖」。φ（phi）即黃金比例常數，**Grid** 是格線之意，即先畫出短邊：長邊＝1：1.618 的矩形，接著畫出兩條對角線，並從四角拉出與對角線互相垂直的線條，此時所形成的四個交點（ABCD），就稱為「黃金切割點」。配置要素時，只要運用黃金比例切割點與斜線，就能夠營造出具動態感且均衡度極佳的畫面，所以又稱為「**動態對稱**」（**dynamic symmetry**）。

■ 黃金分割

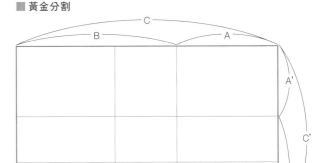

A（A'）：B（B'）= 1:1.618　B（B'）：C（C'）= 1:1.618

■ 黃金比例分割（動態對稱）

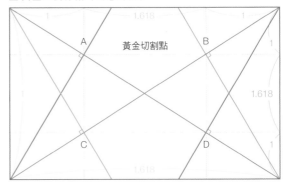

KEYWORD

Grid
意指由規律的縱橫直線交錯建構出的格線。在插畫或設計領域中，主要用來作為配置要素的指引線。

動態對稱（Dynamic Symmetry）
與動態對稱相對的概念，為靜態對稱（Static Symmetry）。

運用動態對稱的構圖。依黃金切割點與斜線配置角色、背景等要素，形塑出動態感之餘又顧及穩定感。另外也分別表現出光與影、精細與留白，以及各要素的質感等，形成絕妙的均衡度。

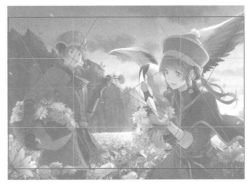

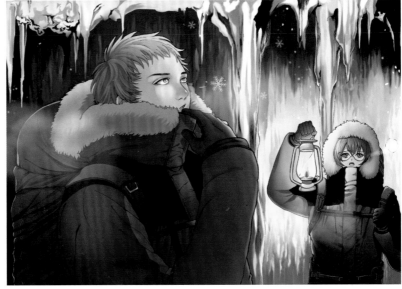

使用黃金比例「1：1.618」的黃金分割構圖。這裡運用「面」，將畫面切割成兩大空間，藉明度與色相的差異明確區分出角色，並且將主角的臉安排在切割線上，使整體畫面顯得穩定均衡。

對稱構圖

● 現實生活中難以看見的景色，能營造出獨特且不可思議的氛圍

● 刻意破壞均衡度即可賦予畫面變化

● 能夠強調「寂靜」、「閑靜」、「高雅」與「端正」等氛圍

對稱之美

　　自古文明時代起，「**對稱**」這個概念就時常應用於雕刻、繪畫與建築等。對稱構圖，指的即是把畫面分成兩等分，以對稱的方式配置要素。從畫面切割的角度來看，對稱構圖也可以視為二分法的一種。但是對稱構圖會在切割出的兩個畫面中，配置幾乎相同的內容物，因此能夠醞釀出趣味性、不可思議與穩定感。對稱構圖不見得要追求完美的對稱，為其中一側增添要素，刻意破壞兩者的平衡時，反而可以賦予其變化與動態感。

　　對稱構圖可概分成兩種類型，一種是配置相同形狀與大小的要素，另一種是透過鏡面、玻璃或水面等反射出對稱的影像。對稱構圖的優點在於能夠襯托「寂靜」、「閑靜」、「高雅」與「端正」等氛圍，搭配帶有這類質感的背景或要素時，即可讓畫面更加出色。

　　自然界中並不存在完全對稱的事物，因而對稱構圖反而能勾出人們對稀有性的憧憬。

KEYWORD

對稱
以中軸或中心點為基準，分別在左右或
上下配置同形狀的要素。除了線對稱之
外，還有點對稱與迴轉對稱。

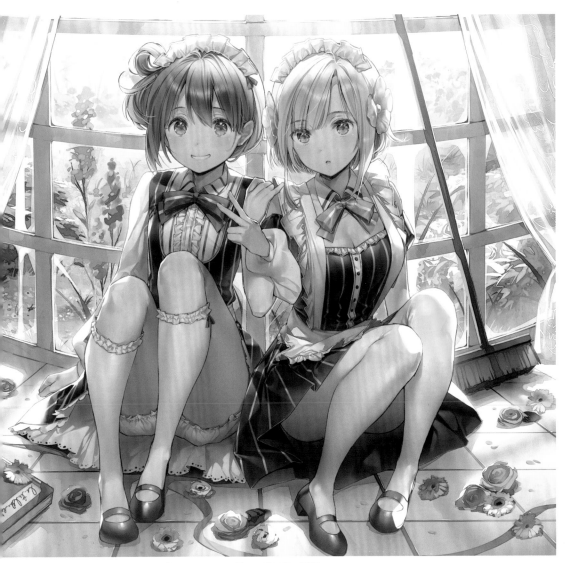

以中央縱向窗框為軸心,將角色與其他要素對稱配置於兩側。圖中藉角色的表情、裝扮與姿勢,反映出兩人的個性差異。兩人的可愛外表都相當引人注目之餘,朝向角色的窗框與地板線條也具有集中線的效果,能夠進一步襯托角色的魅力。

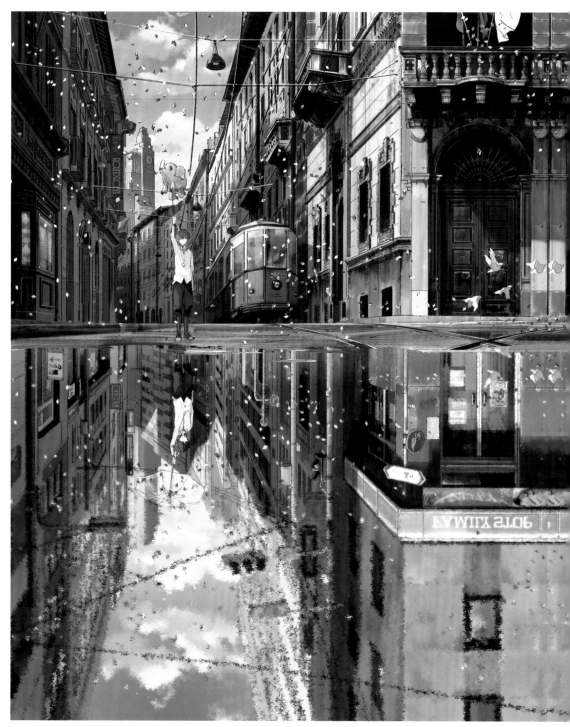

雨後的路面電車軌道上積聚了大片的水窪，倒映出優美的鏡像對稱。仔細看會發現上下風景跨越了時空，勾勒出極富魅力的不可思議畫面。表現建築物深度的軸線與三角形的天空彼此交錯，共同醞釀出穩定感與律動感。

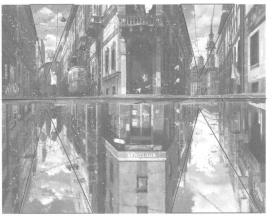

作品提供　くろのくろ

襯托插圖的主角

要使畫面的主角突出群像之中，
可採用的方法五花八門。
例如使角色與背景的比例產生極端差異、
藉由燈光引導觀眾視線等等。
關鍵在於要呈現明顯的層次感。

中央點構圖

● 想表現主角魅力時最有效的構圖法

● 主角能夠強烈吸引讀者的目光

● 針對陰影或對焦多發揮巧思，可進一步凝聚視線

率直表現出想展現的事物

　　中央點構圖會將主角等重要的要素配置在畫面的中央，並降低周邊事物的存在感。這種配置法正如同日本國旗的設計，因此又稱為「日之丸構圖」。

　　中央主角的臉部通常會朝向正面，或是雙眼直視鏡頭，藉此更直接地展演角色魅力。由於讀者在目光觸及畫面的瞬間即對上主角的雙眼，因此能夠在腦海裡刻劃出更深刻的印象。

　　中央點構圖不僅可以將讀者的視線導向中央，表現

出的穩定感也更勝三角形構圖。儘管也有許多人認為如此簡單的構圖實在稱不上專業技法，甚至頗有偷懶之嫌，但是若想要直接點出主角魅力，這可以說是最有效的構圖法。

　　在所有凝聚觀者目光的構圖方法中，中央點構圖的效果鶴立雞群，因此常運用在卡牌遊戲的插圖上。如果可再按照目的，進一步安排陰影與焦距等，就能夠更強烈吸引讀者的視線，令作品更加迷人。

希望引導讀者視線凝聚於一點時，中央點構圖的效果最佳。學會靈活運用，便能比其他構圖更加強化主角的魅力。

KEYWORD

直視鏡頭

意指角色的視線與讀者相交，以攝影領域類比就是模特兒望著鏡頭。想襯托人物時，不妨多運用這種技巧。

卡牌遊戲的插圖

集換式卡片遊戲，或是帶有該要素的數位遊戲卡牌中的插畫。此外，用來介紹角色的插圖，也往往運用中央點構圖。

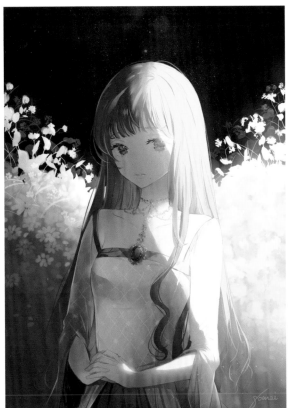

不僅將主角配置在畫面中央，還
消除其他要素，藉簡單的背景襯
托主角。選擇這種將視線完全集
中在主角身上的構圖時，就必須
強化角色本身的魅力。以這幅作
品來說，主角略帶憂鬱的表情便
相當吸引人。

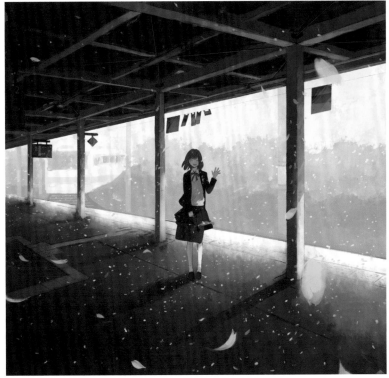

角色與背景的明暗對比非常大，藉此
明確表現出人物才是畫中的主角。背
景的月臺以單點透視技巧繪製，並將
角色擺在透視線上，更提升引人注目
的效果。

相框／隧道構圖

● 運用相框狀的物體圍住主角，強調存在感

● 營造出窺看般的視角，可引導讀者視線至畫中深處

● 邊框可以自由搭配任何物體與形狀

宛如窺探時空的一隅

相框／隧道構圖，是用相框狀的物體圍住主角，藉以達到強調效果的構圖。若搭配明暗**對比**，還可以提升空間深度，使畫面更顯立體。

人類天生習慣將視線投往受圍繞的物體，因此「相框」能夠明確凸顯出作者所想強調的要素。此外，像這種視線穿透隧道或窗戶所窺見的畫面，也有助於引導視線深入畫面的遠方。邊框可以鎖住畫面的動態，使整體氛圍更顯靜謐。另外還有將主角配置在前、隧道配置在後的「顛倒型隧道」構圖。

作畫時，用來打造成隧道或相框的物件，多半是門窗或鳥居等建築設備，但也可以運用樹木等**自然物**。邊框的形狀可發揮創意構想，自由調配，不見得非要選定長方形或半圓形。

邊框所占面積比例愈大，愈能營造出窺視深處的視覺效果；所占比例愈小，就愈像是畫作的裱框，窺視的氛圍也會減弱。

KEYWORD

對比
意指色彩、明亮度與形狀的差異。畫面中對比程度愈強的部分，就愈能相互襯托彼此，營造出更明顯的層次感。

自然物
自然界中未經人為干預的事物。運用相框／隧道構圖法時，除了可利用樹林打造成邊框等自然物除外，還可以選擇洞窟，營造出從內往外看去的視角。

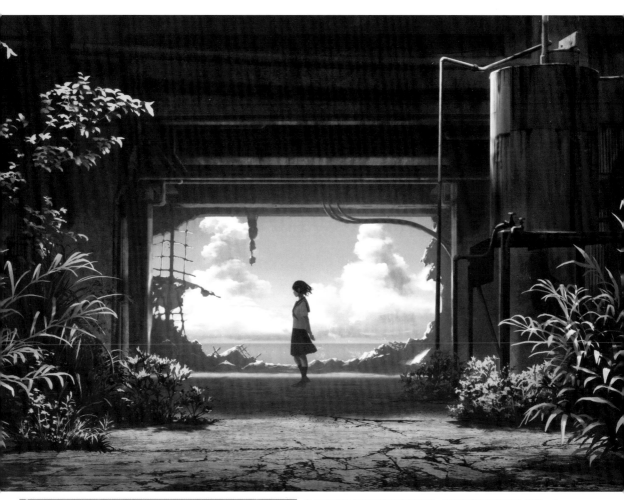

角色周遭的空間構成昏暗的隧道，陽光微微照亮的草為近景，中景則是隧道與人物剪影，隧道後方遼闊又耀眼的海空為遠景。巧妙連結這三景，能夠使讀者的視線隨著空氣流動望向遠方，感受到空間的深邃感。

三明治構圖

- 可強調畫面中的主角

- 能夠演繹出臨場感

- 留白效果可令視覺「喘口氣」，並拓展出空間的開放感

主角夾在中心的強調法則

　　許多種構圖方法都會將母題圍在中間，三明治構圖即是其中一種常見技巧。這種構圖會利用建築物或自然物等線條包夾作為畫面主角的母題，引導讀者視線集中在想強調的要素上，藉以演繹出**臨場感**。

　　相較於四方圍繞的相框／隧道構圖，三明治構圖保留更多的**留白**，能夠提升畫面的開放感。

多方調整畫面方向（橫向、縱向）與包夾主角的線條方向（上下、左右），即可大幅改變畫作呈現出的氛圍。請積極嘗試不同的模式吧！

KEYWORD

臨場感
意指作品的畫面令讀者猶如親臨現場。想營造出臨場感，不僅要描繪逼真，還必須畫出吸睛且生動的角色。

留白
安排在角色等主題周遭的空間。留白並非什麼都不畫，保留可以看見遠景的開闊視野同樣也是留白技巧的一環。

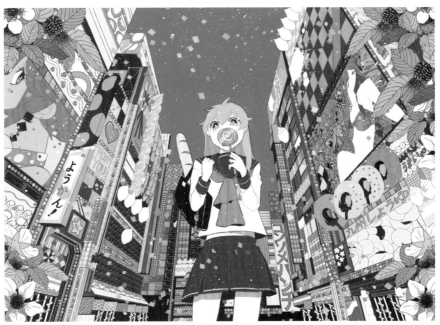

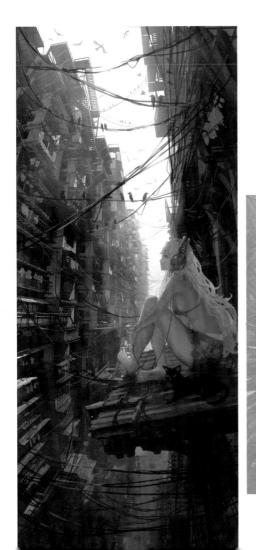

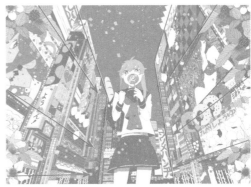

兩側色彩鮮艷的大樓,強調了夾在畫面中間的主角;表現空間深度的建築線條呈放射線,並指向中央的主角,引導讀者視線繞行背景細部一圈後又回到主角身上。這幅作品的要素繁多,因此藉天空的適度留白消弭繁雜感。

描繪出與攝影領域的「魚眼」鏡頭相同的效果,藉此強調臨場感。建築之間的狹窄空間如實反映人們的生活,無盡延伸的天空高度與振翅的鳥兒則醞釀出自由的氛圍,生活感與自由感交織出極佳的畫面層次。呈鋸齒狀交錯的電線最後落在主角身前,具有引導視線的效果。雜沓街景與角色本身的透明色調形成強烈的對比,有助於襯托主角的魅力。

圓形／圓陣構圖

● 可分為並列或僅強調主角兩種運用方式

● 圓陣構圖可藉由鋸齒線條，引導讀者視線

● 經常應用於設計領域的技巧

以視線流動為前提的角色配置法

　　沿著圓形配置角色的構圖，可大致分成兩種運用方法，一種是將同樣尺寸的要素等距並列，另一種是針對主角的外形、尺寸或配置，極端改變，藉以引導視線、襯托主角。

　　以前者為基礎的圓陣構圖，從視線引導的角度來探討，可再進一步分成兩種類型。一種是引導視線隨著排列繞行一圈，另一種則是起始於左上的Z字形流動（視線依序往右上、左下、右下行進）。此時便會在起點所在的左上配置搶眼的要素（**eye-catch**），終點的右下同樣安排重要的要素。這種配置法又稱為「**古騰堡法則**」，常應用在排版、編輯等領域。

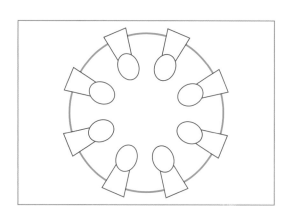

從左上開始閱讀，沿著Z字形移動，最後停在右下。

KEYWORD

eye-catch

日製英文，專指畫面中引人第一眼注目的要素。電視播放卡通動畫時，進廣告前後的過場動畫也稱為eye-catch。

古騰堡法則

將均等的資訊並列排放時，人們的閱讀視線會習慣從左上移往右下的法則。此為活字印刷之父約翰尼斯·古騰堡提倡的法則。

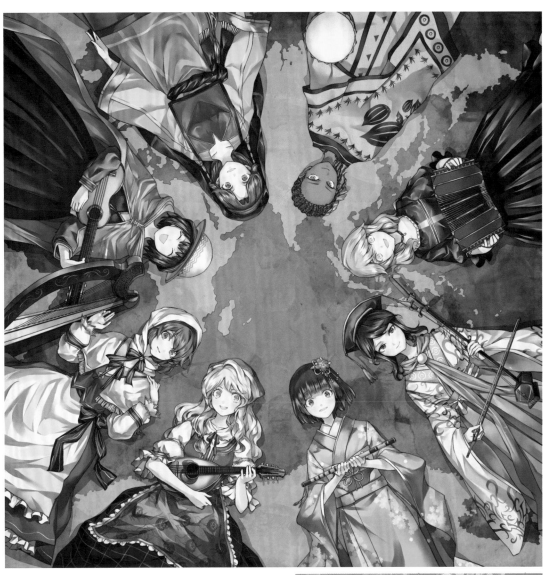

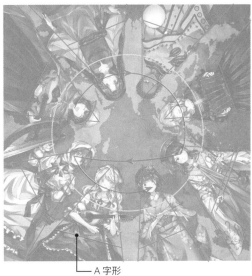

八名角色身穿各國的民族服飾,沿著圓形均等配置;且角色們的裙襬呈A字形展開,為畫面帶來多個三角形構圖,使作品擁有均衡良好的穩定感與動感。考量到讀者的視線會循圓形與Z字形行進,所以一開始會先著眼於穿粉紅色服裝的角色,最後停駐在右下角的和服角色身上,因此臉部附近安排了海洋作為背景地圖,有助於進一步襯托。這張作品的角色排列看似隨興,實際上卻凝聚了各種巧思。

└─ A字形

作品提供 こぞう

散景構圖

● 集中讀者視線於對焦清楚的部分

● 可強調遠近感,提升畫面的立體結構

● 善用朦朧的效果,能夠營造出夢幻的氛圍

藉後製提升抒情氛圍

「散景」是襯托主角的後製加工技巧之一,適度模糊畫面,能夠抑制次要要素的存在感,將讀者的視線引導至無散景效果的部位。舉例來說,主角前後的景象均模糊化,只有主角本身對準**焦距**,就能夠進一步強調主角在畫作中的重要性。不僅如此,散景效果還可以強化畫面的遠近感,演繹出夢幻氛圍。

使用電腦繪圖軟體創作時,建議將角色與背景分別畫在不同的圖層上,如此一來,便能個別運用不同的**濾鏡**,輕易做出僅有背景模糊的效果。請多加利用**濾鏡**中的「**高斯**模糊」(此為 Photoshop 的功能名稱,實際名稱依軟體而異),一邊微調模糊範圍,一邊確認整體均衡度吧!

KEYWORD

焦距
意指相機的焦點,又稱為「焦長」。繪畫中對準焦距的部分,就會畫得特別鮮明,未對焦的部分則會以模糊表現。

濾鏡
繪圖軟體中賦予畫面各種效果的功能,能夠製造出模糊、集中照明、雜訊等效果。可以在後續的調整階段「加工」,調配整體畫面的質感。

高斯
模糊濾鏡的一種,能夠完全翻轉畫面的氛圍,也能夠營造出如攝影效果般的自然散景,是大眾認知度與使用頻率都相當高的濾鏡功能。

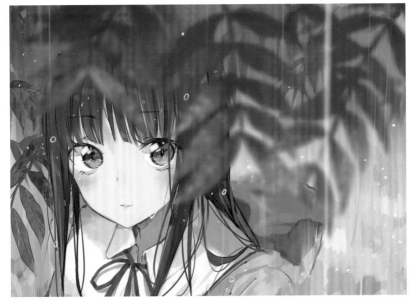

主角前方的模糊景象稱為「前散
景」，前散景能夠帶來相框構圖的
效果，引導讀者視線由前方往深
處流動，藉此勾勒出立體感，有
時也可用來醞釀夢幻氛圍。本作
品藉由模糊的葉片與雨水，表現
出柔和包圍著主角的視覺效果。

藉由散景降低近景角色與遠景
背景的存在感，僅主角精準對
焦，將讀者目光集中此處。少
女從表情、髮型、服裝、隨身
物品到指尖都清晰可見，可看
出作者對於細節相當留意。

聚光燈構圖

- 運用聚光燈，產生戲劇效果般的光線
- 主角的亮度遠高於周邊背景，存在感極強，引導讀者聚焦於此
- 可構成對比度極高的畫面

照亮主角的細長光柱

照明帶來的光影與黑暗，能夠轉化為**立體感**與空間深度，是演繹出光照映射者魅力的重要要素。

聚光燈就是照明的一種技巧，往往在舞臺劇或演唱會等場合中用來照亮特定的位置，引導觀眾視線集中於該處。

聚光燈的光線與伴隨而生的陰影，能夠讓人一眼區隔出主角與配角，瞬間提升主角的存在感。將這種聚光燈的效果活用在構圖上，就成為「聚光燈構圖」，能夠使照射的要素令人印象深刻。

重疊愈多色光就愈明亮，最後會逼近白色。這種色彩的加法效果，就稱為「加法混色」。另一方面，愈多顏料相疊，形成的色彩就愈暗，最後會逼近黑色，這種色彩的減法效果就稱為「減法混色」。

KEYWORD

立體感

能夠讓觀者透過空間或母題，感受到空間的深度或寬敞感。善加調配光線、提高明暗對比，也有助於強調立體感。

維梅爾

揚・維梅爾（Johannes Vermeer），活躍於17世紀，巴洛克時期頗具代表性的荷蘭畫家，擅長運用光線構圖，其代表作為《戴珍珠耳環的少女》。

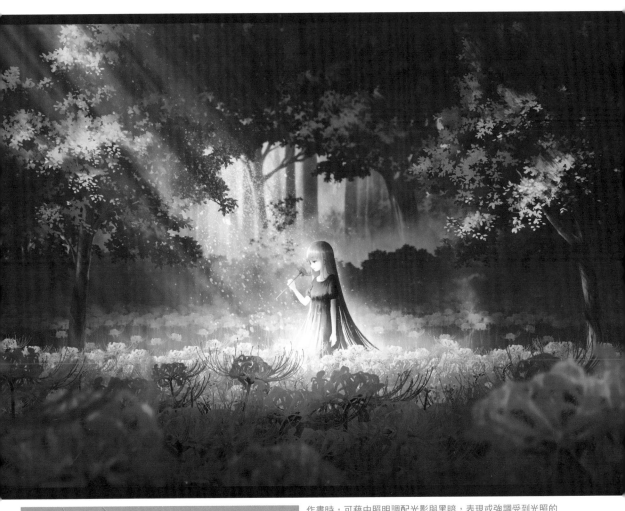

作畫時，可藉由照明調配光影與黑暗，表現或強調受到光照的主角。這幅作品藉由穿透林木與雲朵的光線，營造出柔美的角色輪廓。這幅作品運用**維梅爾**的畫作中常用的構圖手法，以斜光（斜向照射的光線）襯托主角的存在感。

局部烘托構圖

● 藉由壯闊的背景，賦予角色存在感

● 要素少，畫面簡單，使效果更加明顯

● 屬於不規則的構圖，卻能拓展畫面的表現幅度

縮小主角反而放大格局

　　想要強調主角時，除了可以運用中央點構圖法，將角色擺在正中央，明確表現其地位，還有另一種刻意縮小主角（欲強調的要素）所占比例的相反做法。這種做法能夠使角色與背景所占面積形成強烈的對比，進一步強調角色的**存在感**或孤獨感，同時又能表現出天空、海洋、山林或城市等畫面背景的**壯闊**。

　　選擇局部烘托構圖法時，降低畫面中的資訊量，打造出簡單的畫面，會更有效果。否則畫面要素過於繁雜，主角反而會掩沒於背景當中。如果所要描繪的背景只是尋常風景時，不妨試著將主角擺在畫面的其中一角，就能夠使作品搖身一變，轉化為日常罕見的情境，賦予其新鮮感。原本打算將角色以較大的比例呈現時，不妨逆向思考，盡情運用襯托式的構圖法，或許反而能勾勒出有趣的畫面。

KEYWORD

存在感

意指令人難以忽視、引人注目的氣氛。想要提升角色的存在感，就必須先營造出角色魅力，同時也應學會如何引導讀者的視線。

壯闊

形容事物的尺寸或規模。不單指有形物體，也會用來表示「感官上的感知程度」，例如我們會形容一個故事「波瀾壯闊」。

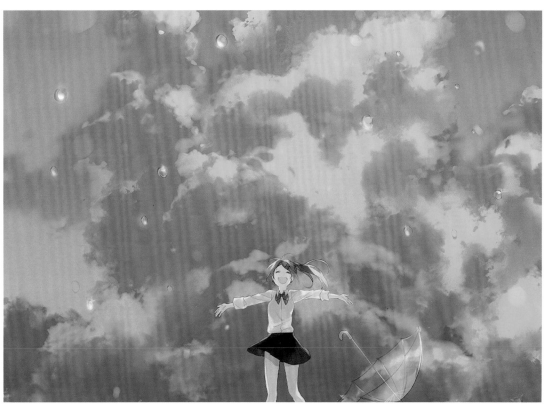

畫面中充滿了宏偉、自由與開放感。朝外擴
展開來的積雲，以及角色爽朗的笑容與具躍
動感的姿勢，皆為畫面帶來了青春、未來與
希望。將主角擺在畫面邊緣的減法型表現方
式，反而勾勒出更大的魅力。

將主角配置在畫面的右端，凸顯水槽的龐大與時間的緩慢流動。讓人感受到主角宛如跳進水槽中，一起為水體包圍的寧靜感。
角色的視線與面部表情彷彿也藏著故事，令讀者不由自主地產生聯想。

配角弱化構圖

● 強調本身性格不夠鮮明的角色

● 同時運用加法與減法，營造層次感

● 運用在多名角色登場的畫面格外有效

掌控角色的存在感

　　畫作中的主角不見得每個都閃耀顯眼，**特質為溫柔纖細的主角**也相當常見，對吧？

　　將內斂的主角與外放的配角擺在一起時，反而會使配角搶過主角的風采，畫面也會顯得混亂且不自然。此時不妨選擇「配角弱化構圖」，也就是不打算強調的要素就全部畫得不顯眼。換句話說，即是抑制配角

的存在感，反過來強調主角的構圖方式。

　　運用時，可以安排配角僅局部入鏡，或是運用散景效果模糊配角或周遭背景。**利用減法削弱性格強烈的配角**，同時也要極盡所能，**運用加法提升主角的存在感**。如此營造要素間的強弱對比，才能夠引導讀者將視線投往主角身上。

KEYWORD

減法
削弱或是避開所有會搶走主角風采的要素。適時結合加法思維來構圖，就能夠營造出畫面的層次感。

加法
增加能夠提升主角存在感的要素，主要用來調整畫面中各要素的強弱均衡度。

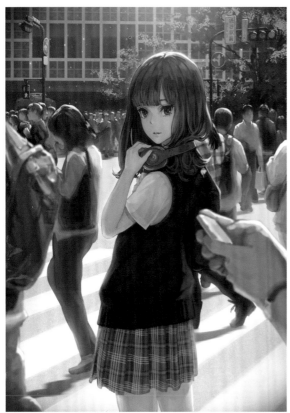

主角以外的人物均採模糊、局部入鏡或不露
臉的方式，降低存在感；另一方面也為主角
選擇紅色的耳機，吸引讀者的視線。這幅作
品就是減法與加法搭配得宜的優秀範例。遠
處路標稍微模糊，但控制在文字尚可解讀的
程度，能夠自然地襯托主角所在位置。

如果安排各具特色的五名角色並列，讀者不
容易看出誰是主角，因此僅將主角配置在中
央以凸顯其地位。另外，以黑色與褐色為色
彩基調，結合畫面質感，演繹出復古的視覺
效果，讓人更深入作品的世界觀。

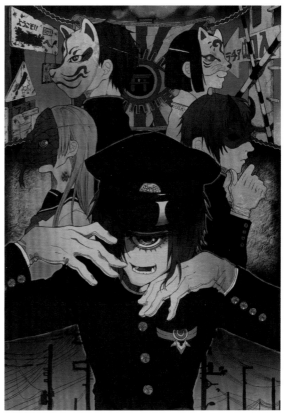

作品提供　上：カオミン／《制服少女 School Girls Illustrations》（マール社）刊載作品　下：遠矢

五角四景構圖

● 電影與小說封面的常見技巧，藉此整理畫面中所有的要素

● 能夠明確點明畫面中的主角

● 登場角色的特質一目瞭然，讓人不禁想像起故事

故事舞臺的主角襯托法門

五角四景經常使用在電影或小說的背景設定，借用在繪畫領域時，有助於整理畫面中的要素，使讀者能夠一眼看出作者想傳達的情節。

清楚表現出主角，能夠使讀者感到安心，相反地，若是看不出誰是主角，畫面就會顯得不安定，令讀者難以靜下心來感受畫作氛圍。均衡調配五角四景，就能夠明確劃分出各角色的功能，使讀者了解作品的設定與故事性，展開天馬行空的想像。

五角
1 主角
2 與主角對立的角色
3 配角
4 作為**視覺重點**的要素
5 背景

四景
1 近景
2 中景
3 遠景
4 **點景**
（小型道具）

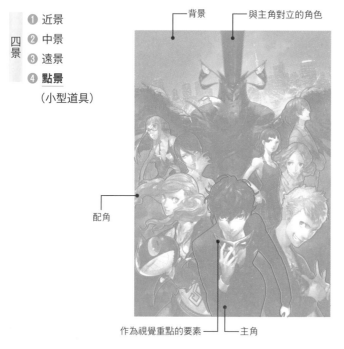

背景　　與主角對立的角色

配角

作為視覺重點的要素　　主角

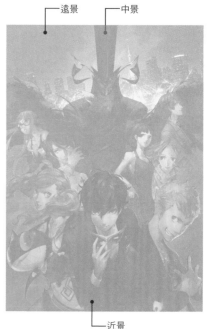

遠景　　中景

近景

KEYWORD

視覺重點
畫面中引人注目的重點，能夠避免畫面流於單調。特別醒目的顏色也會稱為「重點色」。

點景
襯托主角或是賦予畫面主題的小型道具，例如主角手上的道具。

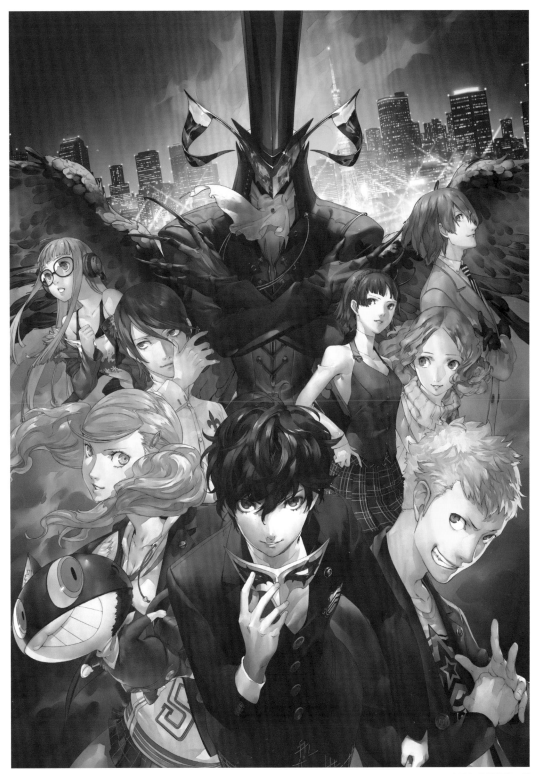

配置角色的同時也強調各自的設定——近景中央為主角、中景為配角，以及站在主角對立面的角色。運用各富特色的裝扮與面具等道具，打造出視覺重點之餘，也藉遠景的高樓夜景說明故事背景。像這樣可一眼看出各角色定位的畫面，也能夠為讀者帶來安心感。此外，將主角擺在倒三角形下方的構圖，在營造動態感之餘也帶來驚悚的效果。

作品提供　PlayStation 3／PlayStation 4遊戲《女神異聞錄5》封面插畫（發行商：Atlus）

金字塔構圖

- 使用三角形構圖,有如金字塔般穩重
- 主角往往配置在三角形的頂點
- 相對會帶來抑制畫面動態的效果,應慎選運用的場合

聚焦主角,賦予安定感

　　如名所述,此即金字塔形狀的構圖,也是三角形構圖中特別適合強調沉穩、安定的構圖。

　　一般提到金字塔時,往往會聯想到重心在下方、頂點在上方的**正三角形**。這裡的頂點猶如箭頭的尖端,引導讀者視線不由自主地隨著指向行進。**因此主角臉部等最重要的要素,便會擺在頂點一帶。**

　　這種構圖的主張強烈、版本豐富,可以將主角群大大地擺在中央,並畫出共組三角形的**姿勢**,或是以背景的山脈為中心加以發展。但是金字塔構圖的動態感較弱,所以僅適用於重視穩定感的畫面當中。

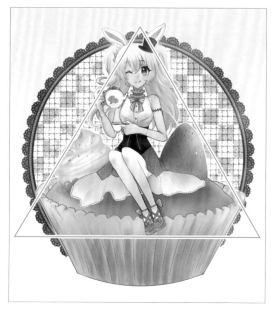

KEYWORD

正三角形
三邊等長的三角形,因此三個內角都是60度。不會朝任一方向傾斜的正三角形,能夠賦予畫面穩定的視覺效果。

姿勢
角色做出的動作或模樣。姿勢與構圖同樣都隱含著三角形或圓形等圖形。

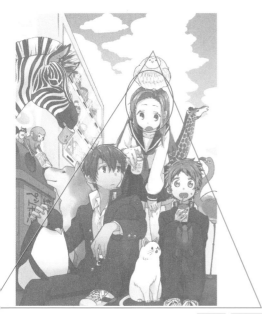

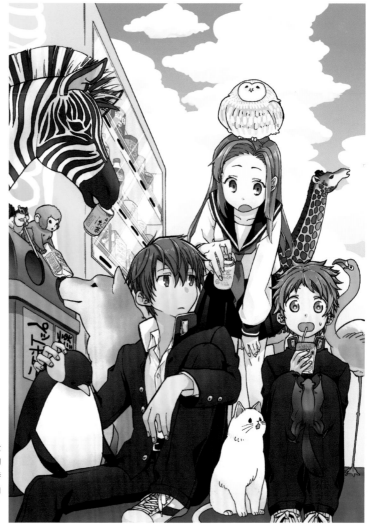

角色共同交織出熱鬧歡樂的氛圍。安排在金字塔頂端的女性角色臉部，具有凝聚視線的功能，因此周邊背景都盡量搭配白色，保持清爽感。這幅作品使讀者一眼即能看出主角之餘，也藉由鮮豔色彩與留白之間的對比，勾勒出舒服的視覺效果。

打造律動感

畫中景物彷彿躍然紙上，

這樣的插畫總是一眼勾動讀者的心。

多下功夫，打造出流暢的動作吧！

強調不受邊界拘束的深遠世界、

運用線條自然牽引視線流動，

賦予畫面動感之餘，也別忘了打造立體空間。

LINE-UP

曲線／S字構圖

● 運用在女性角色的姿勢上,可營造出柔軟性感的形象

● 運用在背景中,可強調律動感,或凸顯距離遠近

● 縱向應用時,有助於表現空間深度

圓潤柔和的視覺效果

　　帶有曲線的形狀,能夠賦予畫面柔和的氛圍。尤其是在描繪女性角色的姿勢時,有效運用 **S曲線**,即可演繹出極富女人味的柔美儀態或性感。

　　描繪背景時,適時攬入S形線條,蛇行的空間更能加強律動感,或是更加強化空間的遠近感,使背景看起來相當寬敞。若是利用曲線／S字縱向構圖時,則有助於強調空間的深度。如果畫面中有四個以上形狀相似的母題並列呈現時,沿著S字曲線配置,即可營造出自然的視覺效果,展現均衡的空間深度。

KEYWORD

S曲線
將身體扭成有如S字形的姿勢。從站姿來看,就是大幅傾斜臉部、肩膀、腰部與膝蓋,藉此醞釀出性感或躍動感。

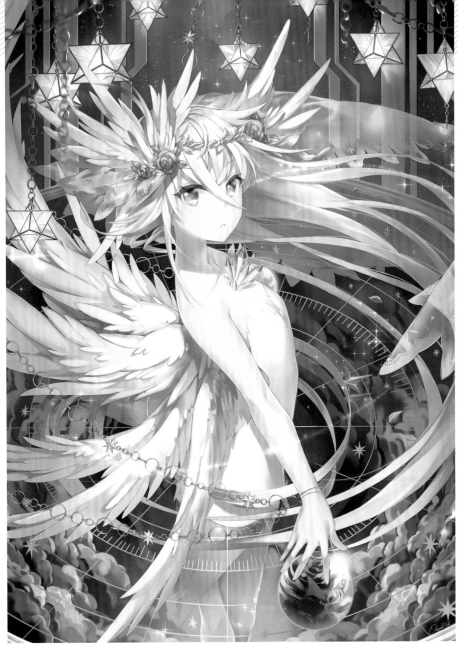

長長秀髮擺盪出優美的線條，翅膀與角色本身
的姿勢都活用了柔軟的曲線。想要表現出女人
味，就必須像這幅作品一樣善加運用曲線。畫
中的曲線還與上方的銳利直線形成對比，進一
步襯托出曲線的柔美。

斜線／對角線構圖

- ● 強調畫中的斜線，使畫面栩栩如生
- ● 母題較長時，可以藉對角線營造出磅礴氣勢
- ● 畫中要素的配置難度較高時，必須謹慎使用

藉斜線營造動態感

運用強調斜線的構圖法時，畫中斜線愈多，則畫面的動態感愈強，還能夠營造出韻律感，因此很適合用來打造角色跑動等帶有速度的場面。描繪背景的建築與街燈路樹時，不妨多留意斜線或**對角線**，即可提升空間開闊感與立體感。

對角線是畫面中最長的斜線，因此處理外形較長的母題時，很適合藉由對角線強調出魄力。

相較於象徵「靜」的水平線與垂直線，斜線代表的是「動」。但是能夠營造出動態感的斜線，配置上的困難度其實也很高，因此使用上必須特別注意。建議一邊留意畫面均衡度，一邊做適度的調整。

KEYWORD

對角線

以四邊形的對角線來說，就是連接兩兩相對頂點的線條。能夠貫穿整個畫面的對角線，是斜線構圖中最能兼顧魄力與秩序的一種。

將兩名演奏者與樂器視為一體，完美運用了對角線。在描繪如此長的母題時，採取斜線配置較容易整頓畫面，還可強調母題的存在感。此外，圍繞著母題的陰影，則有將視線集中至角色身上的效果。接著請留意這幅作品的視角，是否覺得很像從高處窺看呢？

這裡運用了二分法構圖，以對角線為基準，將畫面分成角色區與天空區。往多個方向延伸的斜線則帶來流動感，勾勒出極富動態的視覺效果。紅、藍、黃、黑、白這類鮮明的用色，非常符合這種喜劇風格的角色狀態。這幅作品在集中與留白的運用上相當得宜，可強化重點，營造層次感。

透視／放射線構圖

● 以更具動態的方式表現出寬敞的空間

● 利用透視法的深度軸，提高畫面的立體感

● 將主角擺在消失點附近，有助於提升注目度

強調寬度、高度與深度

透視／放射線構圖是**透視線**從**消失點**出發，呈放射狀延伸的構圖。這種構圖能夠以**極佳的動態感**，表現出畫面橫向的寬度與深度，同時具有強烈的視線引導效果。

這種構圖的線條為斜向發展，可視為斜線構圖的一種，但是畫面多了消失點，從引導視線的角度來看，

效果會比一般斜線構圖更明確。描繪從前方延伸至遠處的道路時，就試著選擇這種構圖法吧！

透視／放射線構圖的消失點具有引導視線的效果，如果將主角配置在這一帶，就能夠使主角遠比其他要素更加醒目。搭配廣角構圖時，可以進一步強調透視線，讓空間更顯寬闊。

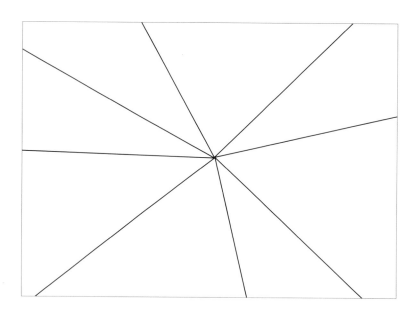

KEYWORD

消失點

有兩條以上的透視線往深處延伸時，線的交點即為消失點，而且位在比視線高度還要高的位置。只要想像鋪在地面的軌道，相信就能夠輕易理解這個概念了。

透視線

運用透視法作畫時所使用的指引線。從母題輪廓發展出的線條，也稱為透視線。

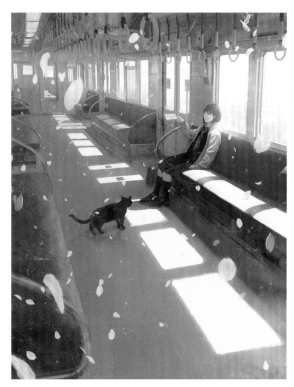

運用放射線構圖時的一大重點，就是找出自消失點起始的線條，以這張作品為例，就是車頂燈源、吊環、窗戶、椅子，以及從窗外灑入的光線。這些線條的流向與貓咪的視線都有助於提升主角的存在感，更能吸引觀者的注意。消失點位在車廂外，也拓展了畫面的想像空間，飄落的花瓣則賦予抒情的戲劇效果。

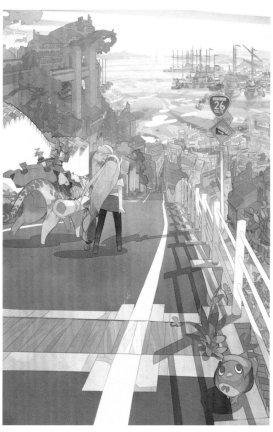

下坡的線條可強調遠近感與律動感。除了水平線上的消失點外，也可以從坡道上下曲折的高低差找出多個消失點。道路本身屬於底邊寬闊的三角形，可醞釀出卓越的穩定感；往天空延伸的海洋等上側背景，則藉空氣透視強調畫面的遠近感。橙色系的屋頂則為淡藍色調的畫面，點綴出舒適的韻律感。

作品提供　上：中村至宏／《卯月の雪のレター・レター》相沢沙呼（創元推理文庫）封面插畫　下：秋津たいら

曲直對比構圖

● 對比帶來的層次感使畫面更活靈活現

● 讀者能夠更輕易感受到作品的氛圍

● 收斂畫面，兼顧穩定感與變化／動態

相輔相成的曲線與直線

　　組成畫面的一大要素就是「對比」。藉由色彩的濃淡、強弱與明暗等對比，可達到互相襯托的效果。其中還有「**曲直**對比」，也就是讓曲線與直線呈現對比的方法，在充滿銳利直線的畫面中添加柔和的曲線，能夠使直線變得不那麼刺眼。相反地，在充滿曲線的畫面中增添直線，就能藉對比效果強調曲線的柔和，

使畫面更加栩栩如生。

　　缺乏對比的畫面容易顯得散漫，看不出重點。當然有時會基於構想，盡量降低畫面的對比，但是在一般情況下，就算想要表現鬆散的氛圍，也可以藉由對比強調如此氣氛。

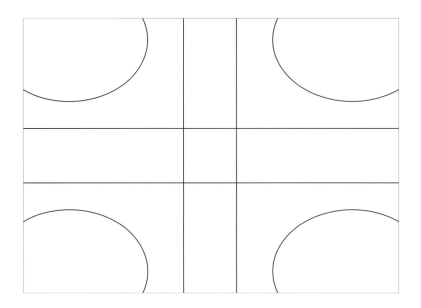

KEYWORD

曲直
擁有完全相反的特徵，能夠互相襯托。曲線容易營造出「有機物」、「女性化」、「溫柔」與「安穩」等印象，直線則容易產生「人造物」、「男性化」、「嚴肅」與「冷冽」的氛圍。

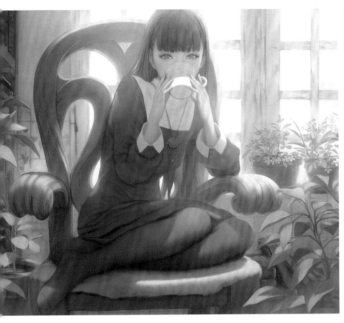

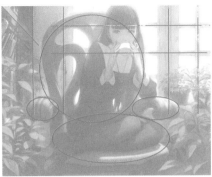

直線能夠襯托出曲線圓滑的輪廓，這裡即藉由窗框的筆直線條，與圓潤的椅子弧線、女性的柔和曲線形成對比，共同交織出優美的畫面。此外，左側書架上的書籍微微朝向主角傾斜，緩和直線造成的緊張感之餘，也可將讀者的視線引向主角身上。

圓形的明亮背景，將筆直的槍、鳥、強而有力的男性，襯托得更加銳利。統一使用黑色的前景（主角與鳥）中，混入鮮豔的紅色念珠，藉此強調主角的存在感，並引領讀者的視線聚焦主角臉部。

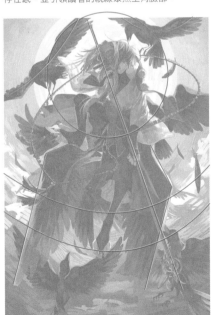

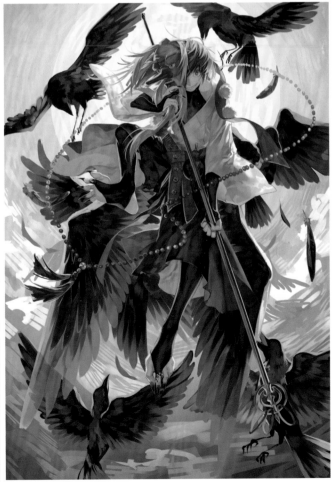

鋸齒構圖

● 能夠均衡地配置多項要素

● 可自然引導讀者的視線，毫無壓力地看完整個畫面

● 近景與遠景的銜接富有律動感，展現優異的立體效果

引領視線自然流動

　　當畫面中具備三個以上的要素時，可依鋸齒線配置這些要素，這種構圖法就如同連續寫出「ㄑ字」般串聯起各個要素。鋸齒構圖法能夠均衡分配多項要素，引導讀者的視線沿著帶有**韻律感**的線條自然移動。

　　鋸齒線條不僅可提升空間的立體感，此外也運用到斜線的特徵，循著線條走向從而勾勒出律動感。當視線隨著指引到達終點後，又會往反方向回到原點，以規律且極富躍動的方式連接前景與遠景。學會適度控制鋸齒構圖法，就能夠表現出均衡度極佳的自然韻律**與遠近感**。

KEYWORD

韻律感

意指依循一定的規律，反覆且流暢地運行。畫面中帶有韻律感，讀者的視線就會自然地隨之移動瀏覽全圖，整體畫面也會更井然有序。

遠近感

看到位在遠處的物體能夠感受到「遠」，看到近物時能夠感受到「近」。畫面能夠表現出遠近感的視覺效果，便有助於強調空間的深度。

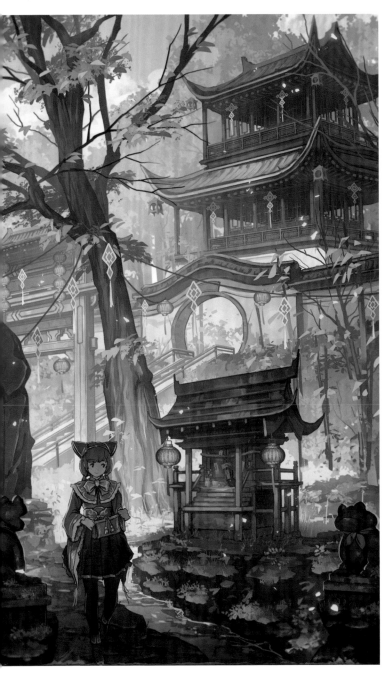

讀者的視線起於左上的明亮天空，接著以連續的「く」字循序向下，逐漸到達作者想強調的要素（人物）。雖然畫中出現相當多的細節，但是視線仍會遵循指示行進，使觀者能夠樂在其中而不覺得混亂。偏暗的前景與明亮的遠景形成對比，藉此提升真實感，讓人宛如親臨現場。

倒三角形構圖

● 可營造出動態、不穩定或緊張感等

● 演繹飄浮感時特別有效

● 可以活用構成不穩定感的特徵，使畫面洋溢喜感

三角形構圖的反效果

　　相較於底部較寬、充滿穩定感的三角形構圖，倒三角形構圖容易散發不穩定、緊張等較為冷冽的氣息。這種構圖會把三角形的頂點畫在地（下側），將要素整頓成倒三角形。

　　舉例來說，把沉重的物體擺在一根細柱上，看起來就非常不穩固，讓人感覺「好像會整個倒掉」、「快掉下來了」，進而產生不安或恐懼感，因此我們可以善用這種不穩定感，**打造出充滿喜感**的視覺效果。倒三角形構圖雖然屬於三角形構圖的一種，效果卻截然相反，所以建議熟悉兩種構圖法的特色，必要時也可以互相搭配。

KEYWORD

喜感

意指較具喜劇效果、散發滑稽的氛圍。
不穩定的倒三角形可以營造出脫線感，
很適合無厘頭的喜劇。

兩名角色的輪廓與對稱的背景，共同交織出倒三角形，能夠賦予畫面變化與動態感。這裡充分運用明度的對比，並藉紅色地毯襯托藍色系的服裝；地板上隨意散放的鞋子，則醞釀出舒適的律動感。

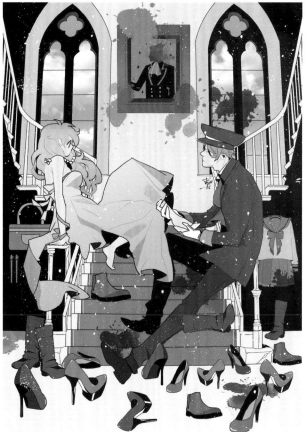

想表現出晃動或飄浮感時，同樣也是倒三角形登場的好時機。這裡藉橙色線條營造出輕盈且喜感的氛圍，隨著雲朵飄動的角色看起來也很放鬆。角色臉部周遭的留白，具有吸引視線的功能，整體來說保有適度的「空間與均衡度」。

作品提供　上：まがた　下：pomodorosa

複合三角形構圖

● 自古以來即常運用於藝術領域的技巧

● 搭配多種三角形，演繹出動態感

● 效果會隨著三角形的形狀而不同

多種三角形疊合成的動態畫面

　　三角形與四邊形自古以來，在美術等藝術領域中即以契合而聞名。插畫作品也經常在四邊形的畫面中，使用三角形表現出穩定的構圖，兩者的搭配能夠帶給讀者安心感，整體看起來也相當自然。

　　三角形除了可藉要素的輪廓搭配呈現之外，也可以連接各個要素的線條構成圖形；或者是將畫面細細拆解成許多小型母題，打造成一個又一個的三角形，有時甚至可以用多個三角形組成一名角色。如此一來，就能夠勾勒出畫面的躍動感。

　　所以請務必掌握正三角形與倒三角形等不同三角形的特徵與效果，有效運用在畫面當中吧。

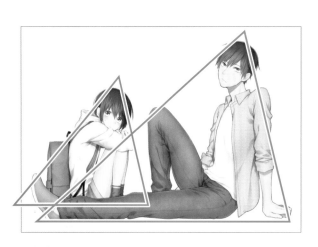

KEYWORD

躍動感
畫面充滿活力，看起來栩栩如生。滿盈
躍動感的作品，會令人不禁想像起沒有
呈現在畫面中的前後情境。

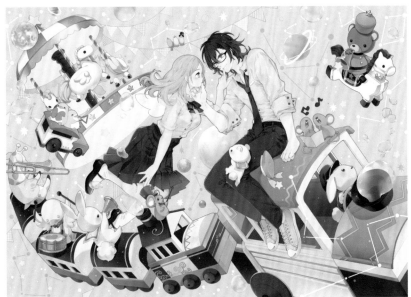

各種三角形飄浮在空中，形成愉快的氛圍。畫面中以角色與火車形成的大三角形為中心，因此看起來相當穩定，即使周遭散布許多倒三角形也絲毫不受影響。

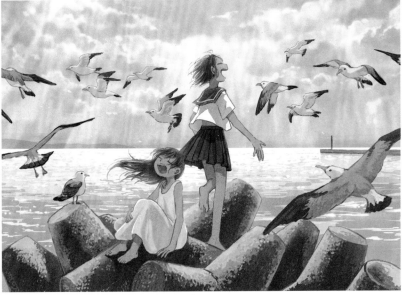

畫面以底部較寬的三角形為構圖基礎，呈現出扎實穩定的視覺效果，其中由角色與消波塊共同構成的三角形，則為畫面增添了變化感。滿天飛翔的海鷗無論是單隻還是整群的輪廓，都呈現出倒三角形。這幅作品可以說是完美兼容統一感與變化。

作品提供　上：Mia　下：もなか

傾斜構圖

● 逆向思考，藉水平傾斜的畫面營造不穩定感

● 當畫面過於簡單，有單調之虞時，不妨嘗試看看

● 避免傾斜角度過大

突破垂直水平，打造動態畫面

　　海洋與地面等本來應該呈水平狀態的景色，畫成傾斜角度容易營造出不穩定的氛圍。但只要掌控**不穩定感**的均衡度，就能夠賦予**畫面流動感與動態感**。

　　水平與垂直並非作畫時的唯一選項，刻意採用傾斜的視角也是作畫技巧的一種。

　　想表現角色的躍動感或輕盈感時（例如戰鬥場面、搖晃的交通工具，或是想表現抒情或特定情感時），傾斜構圖就是很好的選擇。即使描繪的主題與上述無關，只要覺得畫面稍嫌無趣，都可以大膽嘗試看看。

　　作畫時，要特別注意傾斜的角度。傾斜角度過大，營造出的畫面就只有不穩定感，所以必須格外注意整體的均衡度。

人類的視覺慣性在看到往右上傾斜的畫面時，會自然聯想到樂觀積極，往右下傾斜則容易聯想到負面消極。

KEYWORD

不穩定感

傾斜構圖雖然不穩定，善加運用的話，反而能夠營造出飄浮、如夢似幻的效果，因此很適合搭配超脫現實的奇幻題材。

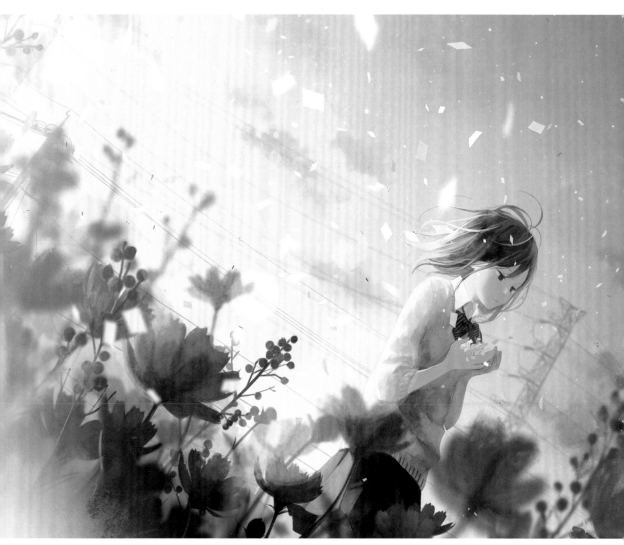

將角色心情反映在畫面上的作品。傾斜
的視角以及從人物手中隨風飄散的碎紙
片，使觀者對角色動搖的心情留下深刻
的印象，也彷彿透過畫面聽見風聲。

作品提供　中村ひなた

棋盤式構圖

● 以形狀相同的物體，排列出有韻律感的畫面

● 局部圖案跳脫規則時，能夠將視線吸引至該處

● 可形成獨特的畫面，是視覺設計領域中經常運用的技巧

井然有序的律動感

　　「**棋盤式**構圖」是在畫面中反覆使用相似的形狀或線條，打造出圖紋的效果。棋盤式構圖中可形成一定模式的圖案，能夠營造出舒適的韻律感，或是成為視覺重點。

　　運用時，避免使用不同的要素，便能夠進一步強調棋盤式構圖。但是在一定規律中擺入不同形狀的母題或不同姿勢的角色，反而能使其變得格外顯眼，讓讀者的視線不自覺集中在主角身上。

　　選擇棋盤式構圖時，重複的圖案愈多就愈有效，而這個構圖法本身也可以當成一種主題。請想辦法設計出獨特的圖形，為讀者帶來更豐富的樂趣吧！

KEYWORD

棋盤式

有許多母題都符合這種由相同形狀排列組成的構圖，例如樹上的果實、牆上並排的窗戶，請多方尋找有趣的形狀吧。

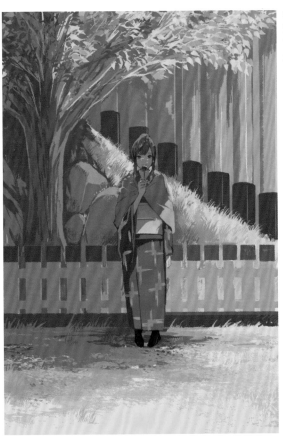

柱子與柵欄這些均等的縱向線條，組成這幅作品的棋盤式構圖。交錯的紅色與黑色調，勾勒出愉悅的視覺效果，令人不禁想像畫面之外的情境。和服花紋、樹枝與葉片也帶有棋盤式設計，形成均衡度恰到好處的視覺重點。

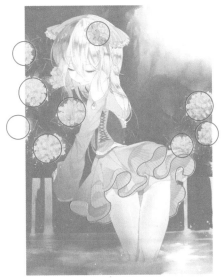

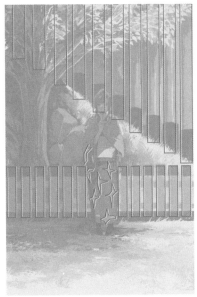

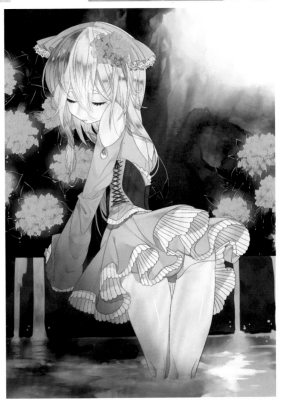

發光的花卉在洞窟內以一定規則排列，形成這幅作品的棋盤式構圖。畫作的主角是擬人化的花，因此裙襬也採用令人聯想到花瓣與鋼琴鍵盤的重複圖案。照射在靜謐空間中的光線、外頭的空氣，以及搖曳的服裝，共同交織出獨特的世界觀，讓讀者彷彿聽見了細微的水聲。

作品提供　上：ナナカワ　下：きなこもち

留白構圖

● 臉部前方的留白暗示未來，後方則象徵過去

● 留白放在左側或右側時，會呈現不同效果

● 有助於強調角色的性格

右邊為過去，左邊為未來

　　描繪角色時，在臉部前方大幅**留白**，通常會形成沉穩安逸的畫面，這是因為臉部的前方代表未來；在後方大幅留白的話，則可以表現出對過去的感傷。文字將積極與「向前看」畫上等號，並將「回首」視為消極留戀過去，也是基於相同的道理。

　　插畫與漫畫的時間軸就藏在畫面中，裡面彷彿有道從右側吹往左側的風。在畫面左側留白，打造出順風向左行進的畫面，就能夠營造出「未來」、「進步」、「希望」或「速度」等氛圍。如果畫出面風往右退後的視覺效果，就會形塑出「過去」、「退步」、「走回頭路」或「對決」等氛圍。

　　同樣地，角色面左時，能夠產生明亮輕快的形象；面右時，感覺會比較陰沉。

未來　　　　　　過去

■ 留白的方法與氛圍

1 正在跑步的角色，宛如四方都有相同的力道拉著，使角色看起來就像停在中央靜止不動。

2 僅局部入鏡的範例。角色就像雙腿被邊框拉住般無法逃脫，整個人看起來動彈不得。

3 靠近左側，營造出動態感，彷彿角色主動跑向邊緣。角色背後的留白則代表跑過的距離（過去）。

4 又更往前一步的畫面，可以看到角色幾乎融入左框，與1 2一樣都呈現靜止的狀態。

KEYWORD

留白

插畫或漫畫中的時間，都是從右側流往左側。由來眾說紛紜，但是舞臺劇的主角也幾乎都是從右側（從觀眾席望去的方向）登場，從左側退場。

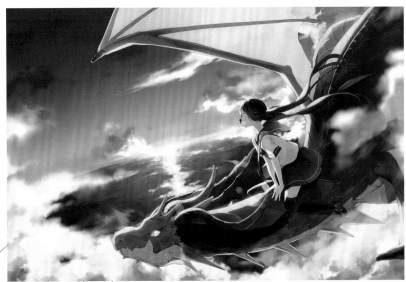

藍色系的背景彰顯出紅龍的存在感，畫面中的風是從右側往左吹，角色就像順著風悠閒行進般。龍的整體輪廓為三角形，賦予畫面穩定感，同時又藉倒三角形的翅膀增添動態感。此外，龍本身與翅膀圍起的空間，也能夠引導讀者將視線集中在主角身上。

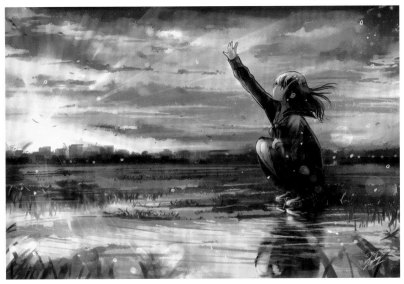

主角仰望雨後的天空，前方大幅留白，營造出未來、希望與青春的氛圍。色調運用上，則是右側（過去）較暗，左側（未來）較亮。圓形的光線粒子如音符般流淌，營造出朦朧的空氣感。水窪上的倒影與主角形成鏡像對稱，讓整個畫面更加耀眼。

作品提供　上：Aちき　下：和遥キナ

醞釀獨特的視覺體驗

創造出可震撼讀者閱讀體驗的作品，

正是從眾多插畫與漫畫中脫穎而出的捷徑。

成功的關鍵就在於如何搭配多樣的構圖法，

勾勒出獨一無二的畫面。

請發揮天馬行空的創意與獨樹一幟的品味，

開闢出獨一無二的世界觀吧。

LINE-UP

字母構圖

● 醞釀安心感，勾動讀者的心

● 字母的外形提示了母題的配置

● 除了插圖之外，也經常運用在諸多視覺設計領域

設計的基本手法

　　像是四邊形或圓形等日常生活中熟悉的形狀，能夠使人們產生好感，甚至感覺安心。活用這項特質，將「L」、「C」、「Y」等字母形狀融入構圖中，正是本篇所要介紹的字母構圖法。大部分的字母，都是由長方形、圓形或三角形組成，自然能夠吸引讀者，令人感到安心。

　　有些繪師會刻意運用這種構圖，不過大多數的作者都是無意間使用這種構圖法，其中尤以L字登場的機會特別多，從出版品、平面廣告，到網頁架設等等，現代生活中各式各樣的媒體界面都經常看見。此外，很多企業或運動隊伍的**LOGO**，往往也是由兩個字母疊合而成，作畫時嘗試這種方法肯定也會很有趣。

■ L字

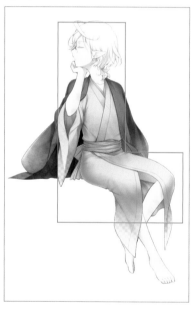

■ C字

■ 字母疊合成的圖形

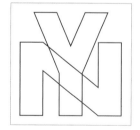

KEYWORD

LOGO

企業、團體或服務標章等，通常會追求辨別性高的簡單設計，因此也能夠輕易運用在插畫的構圖上。

兩名角色配置成L字形的構圖，大部分的畫面要素都藉由字母統合起來，使畫面井然有序。這幅作品的配色對比也運用得相當優秀，充分展現出角色的開朗魅力。

仔細看會發現這幅作品的構圖是由數個字母組成 ——分別是樹枝與角色組成的Y字形、角色與椅子組成的A字形、圍巾與椅腳組成的R字形。Y字形表現出角色的純真，並由椅子溫柔地包容著這份特質。

仰視／俯視構圖

- 往上看的視角稱為「仰視」，往下看則為「俯視」
- 思考構圖時，視平高度是很重要的一環
- 視平高度與視角會對畫面造成相當大的影響

思考視點的位置與角度

　　構圖的重點，除了要素的配置之外，也別忘了多花心思琢磨要將眼睛的高度（**視平**位置）設在何處。以攝影領域來說，視平指的就是眼睛與地面之間的高度距離。例如將相機擺在臉前，臉部就是視平位置；相機擺在胸前，胸前才是視平位置。

　　俯視拍攝人物時，就會從高處將相機朝下拍攝，而此時相機往下的角度就稱為「**視角**」。

　　從下方往上看的視角稱為「仰視」，從上方往下看則稱為「俯視」，這兩種視角呈現出的被攝體形象之間有極大的差異。將這個觀念運用在構圖上，就成為「仰視構圖」與「俯視構圖」，請依作品主題，選擇適當的視角吧！

■ 什麼是視角？

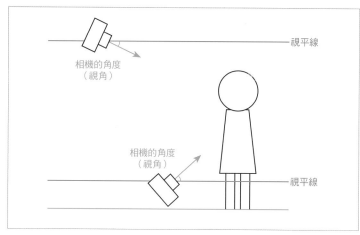

視平線

相機的角度
（視角）

相機的角度
（視角）

視平線

■ 仰視（低角度）

選擇仰望角色或建築的視角時，可營造出躍動感與畫面張力，並強調高度，演繹出壓迫感或恐懼感。

■ 俯視（高角度）

由上往下望向角色，能夠藉由畫面客觀說明周遭狀況，也能使畫面看起來更寬敞。

KEYWORD

視平
視線的高度，必須學會相關技巧才能夠自由運用。建議新手先多方觀摩前人的作品，思考作品中的視平高度位在何處。

視角
意指相機的角度而非位置，舉例來說，將相機貼近地面拍攝時，只要相機保持水平，就仍是水平視角而非低角度。

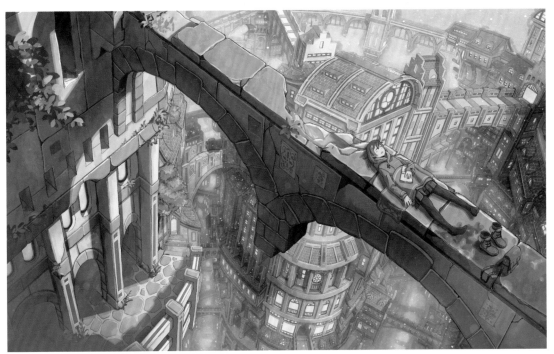

俯視（高角度）構圖，能夠強調出往下方與深處發展的空間感。這裡藉橫長的畫面客觀說明世界觀，同時也仔細描繪出角色的處境與表情。

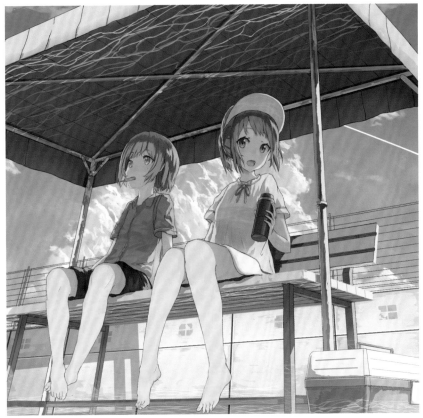

以仰視（低角度）表現往上望向角色的構圖，藉此強調天空的高度。角色占據大比例的畫面空間，並去除多餘的背景要素；棚子、長椅、冷藏箱上倒映泳池水面反射的閃耀波光，演繹出暑假時的高漲情緒。

作品提供　上：なば　下：オツweee

廣角構圖

- 能夠打造充滿開放感與動態感的畫面

- 可強調遠近差異，表現空間深度與立體感

- 描繪的畫面愈寬廣，愈重視要素的取捨

開闊場景，洋溢動態感的透視圖

　　描繪如相機的**廣角鏡頭**拍攝的寬闊範圍時，可以營造出極富開放感與**動態感**的畫面。廣角構圖可應用的場面五花八門，從自然風景到街景等等，任何**群體場面**都非常適用。不僅如此，廣角構圖也可以用來表現客觀狀態，或是針對畫面狀態加以說明。

　　廣角構圖的最大魅力在於能夠強調遠近感。這種構圖方式會更誇張地凸顯遠近差異，近景要素會特別放

大，遠景要素則會縮得極小。如果畫面中出現道路等線條時，便能夠更進一步強調如此效果。

　　廣角構圖當然也不是沒有缺點，當主角位在遠方，選擇廣角構圖可能會使主角變得不起眼。另外，入畫的範圍愈廣，就愈容易添加太多不必要的要素，所以必須特別留意，作畫時必須仔細思考要畫出什麼，又需要省略哪些要素等等。

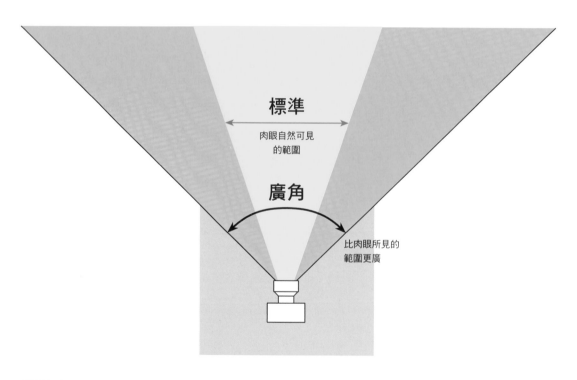

標準
肉眼自然可見
的範圍

廣角
比肉眼所見的
範圍更廣

KEYWORD

廣角鏡頭
能夠拍攝的範圍比肉眼所見更寬廣，適用於拍攝壯闊風景，或是想使空間比實際更顯寬敞，或是多人合照的場景上。

動態感
強勁有力且富動感，往往用來表示整體畫面或角色的姿勢。動態感能夠吸引讀者的目光，使畫面更具戲劇效果。

群體場面（mob scene）
「mob」的意思是群體、群眾，而在插畫、漫畫或電動領域當中，專門指涉多人的場面。

這幅插圖的角色位置絕妙，完全沒有擋到空間深度軸，讓視線能夠延伸到最遠方，帶來極佳的臨場感；而廢墟中前景的白色蝴蝶，則帶來希望的象徵寓意。使用廣角構圖時，讀者一開始會先看到整體畫面，接著再慢慢將視線聚焦細節，一步步發現新大陸，大幅提升賞畫的樂趣。務必做好視線的引導工作吧。

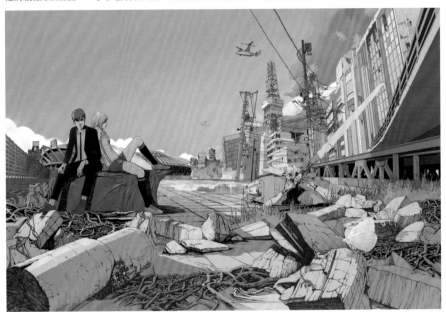

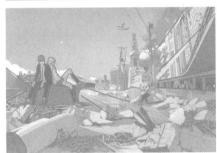

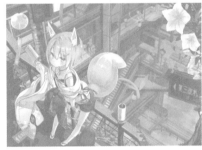

高角度帶來充滿動態感的廣角表現，像這種用相機難以拍攝的角度，也可以輕易在畫布上實現。主角非常靠近鏡頭，帶來了真實感；而講究細節的遠方背景，則強調遠近距離與空間之寬敞。

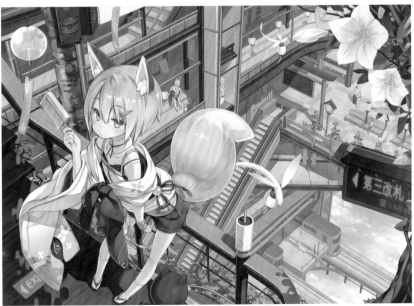

望遠構圖

- 貼近主角,僅截取狹窄範圍的構圖
- 藉散景效果提升戲劇氛圍
- 入畫要素有限,可更直接傳達作品訊息

襯托主角,提升感性

如同使用**望遠鏡頭**般,僅截取小範圍畫面,讓主角占大比例的構圖作法,即稱為「望遠構圖」。描繪從遠方欣賞運動比賽的一景,或是想讓遠方動物等近在眼前時,就很適合祭出這種構圖技法。不妨試著以富動態感的方式配置近景與遠景,使兩者適度疊合時效果會更好。

望遠構圖的特徵之一就是「散景效果」。攝影時,如果望遠鏡頭的焦距愈長,畫面中的**散景**便會愈明顯,望遠構圖也同樣會將這現象反映在畫中。因此描繪主角獨自靜佇的畫面時,採用這種效果能夠營造出更戲劇化的氛圍。

此外,望遠構圖中入畫的範圍較小、要素較少,所以比較容易整頓畫面。省略多餘要素,可以更直接地流露作者的主張,適合使用在想明確展現出主題的畫面上。

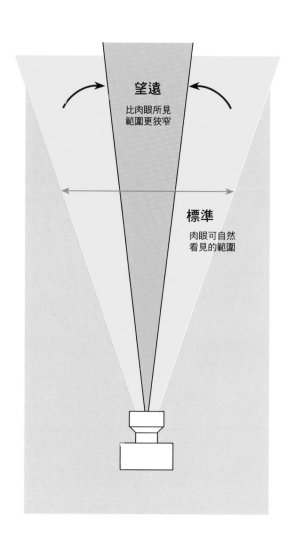

望遠
比肉眼所見
範圍更狹窄

標準
肉眼可自然
看見的範圍

KEYWORD

望遠鏡頭
拍攝範圍比肉眼所見更狹窄的鏡頭,能夠大幅貼近被攝體。呈現出的物體間深度與距離,會比實際情況還要短。

散景
模糊的感覺、程度或風格。背景採散景效果時,能夠使主角清晰浮現出畫面,可達到襯托的效果。

鏡頭大膽貼近角色，營造出少女近在眼前的氛圍。這幅畫清晰表現出主角的表情與情感，以及秀髮與肌膚的質感、服裝的材質等等，堪稱是充滿感性的優秀作品。

想像望遠鏡頭的散景效果，只有位在遠方的主角精準對焦，前後景都呈散景狀態。寒冷清早上學的角色，臨場感絕佳，能夠使讀者觀畫時彷彿感受得到她的呼吸，更能帶入自己的情感。

全景構圖

● 視野寬廣的特殊構圖，衝擊力極強

● 能夠表現出自由且無邊無際的視覺效果

● 畫面均衡度調配難度高，十足考驗個人品味

充滿開放感的自由氛圍

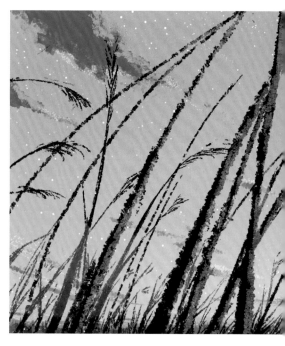

　　這是一種呈橫長或縱長的構圖法，彷彿全部的景色能夠一覽無餘，所以稱為「全景構圖」。全景構圖不具壓迫感，可營造出自由且無邊無際的視覺效果，讓讀者可以帶著放鬆的心情與開闊的胸襟來欣賞。

　　描繪全景構圖這類特殊視野的作品時，得注意善加調配整體畫面的層次感。例如畫面中有多名角色登場時，一旦配置缺乏層次感，往往便看不出誰是主角、誰才是配角了。

　　即使全景構圖的一大優點在於畫起來更自由，但是卻非常難取得整體畫面的均衡度。作者必須擁有相當程度的繪圖經驗與獨特品味，才能夠充分發揮寬敞視角的特色。

KEYWORD

視野

繪入畫面的範圍。繪畫中可以呈現的視
角相當豐富多樣，可以極寬，也可以極
長，能夠自由截取場景入畫。

這幅作品既自由又充滿開放感，光看就令人心生愜意。畫中表現澄淨的空氣，由大大小小的芒草組成的三角形，賦予畫面安定感之餘，也強調了空間深度。繞圈流動的雲彩，則能夠引導讀者的視線自然導向主角。

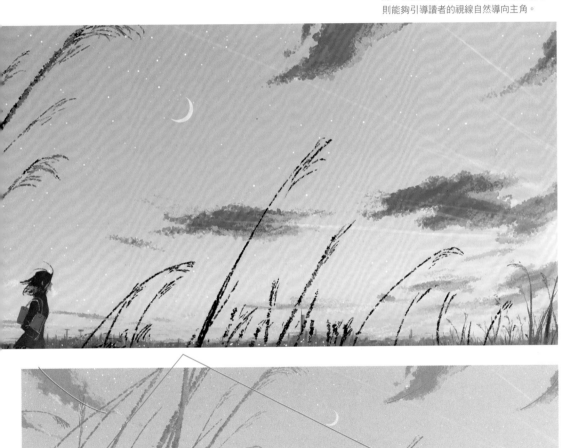

密集構圖

● 塞滿眾多細緻的母題，營造密集感

● 打造出風能夠穿透的間隙

● 從讀者的角度出發，調整畫面中的資訊量

只有空氣可以「穿透」的通道

　　畫面塞滿大量的要素，就會產生繁多又密集的資訊量，看起來熱鬧又歡樂，甚至呈現充滿活力的氛圍。相反地，減少資訊量，就能打造出冷冽沉穩的氛圍。由要素帶來的資訊量多寡，足以左右作品的形象。不僅如此，要能夠使畫面所有的資訊都切題，也相當考驗繪師的手腕。

　　「密集構圖」雖然講究密集，但也必須適度留白，打造出空氣的通道。保留可供空氣「**穿透**」的空間，才能夠襯托出密集所帶來的熱鬧或歡愉氣氛。

　　畫面資訊量過多會使場面混亂，過少又會令觀者感到不過癮，因此規劃這類構圖時，必須經常站在客觀的角度，揣摩出恰到好處的比重。

空間（空氣的通道）

KEYWORD

穿透（抜け）

意指畫面中保有留白或間隙。整個畫面都塞得密密麻麻，往往令讀者感到窘迫。日本的攝影領域中，也會使用「抜け」表示清爽純淨。

畫面資訊量

不只要素密集度，配色與精緻程度也會大幅影響資訊量。舉例來說，以單色塗滿簡單的線稿，以及運用大量顏色畫出的精緻畫稿，呈現出的資訊量就截然不同。

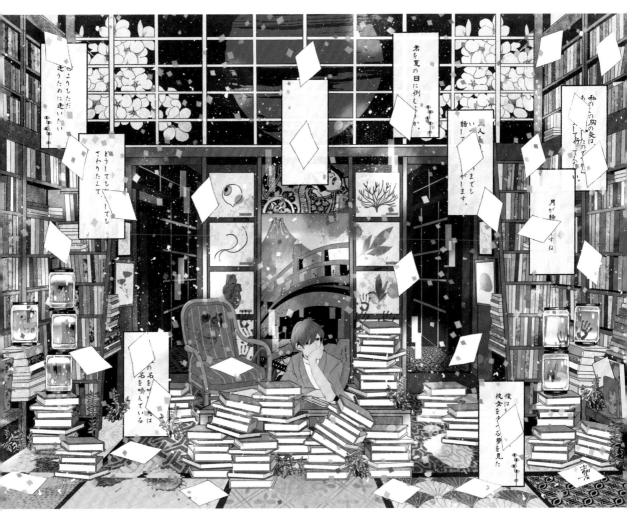

角色受到大量書籍圍繞，同時也將書中豐富的資
訊分成數個區塊（以黑色為基調的後景區、兩側
書封鮮豔的書櫃區，以及角色後方的浮世繪區等
等），使讀者能輕易感受到作者的創作意圖。這幅
作品就像用光線、裝飾與文字妝點空間，帶領讀
者進入古籍書店，彷彿參與一場裝置藝術展覽，
體驗現代藝術之趣。

儘管畫面密集又難以找出規則，卻仍展演出優秀的韻律感。這是因為繪師以極其均衡且富有節奏的手法，調配
紅、黃、藍、綠、白與黑這些鮮豔的顏色，同時又安排了什麼都沒有的留白處。畫面邊緣稍微變形，就像使用
了廣角鏡頭，醞釀出不可思議的魅力。

正俯視構圖

● 高角度構圖的一種，從正上方往下看

● 又稱為「天使的視角」，可營造出強烈的衝擊力

● 適合描繪躺姿的角色或料理

社群網站的人氣構圖

　　從高處（**高角度**）往下看的構圖稱為俯視構圖，其中從正上方往下看的俯視構圖方式，即稱為「正俯視構圖」。由於這樣的視角宛如立足於天空朝下方鳥瞰一般，全景細節一覽無遺，所以也被冠以「天使的視角」的美稱（＝ Angel view）。

　　請試著想像從正上方俯視躺在地面的角色或餐桌料理，就不難發現如此構成的畫面擁有強烈的視覺衝擊效果，因此常見於社群網站上。

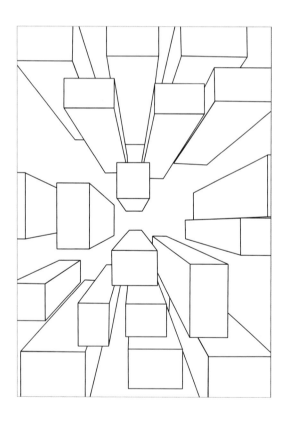

KEYWORD

高角度
相機朝下拍攝被攝體的技巧。傾角愈大，
愈難正確描繪遠近感，所以下筆時必須特
別留意透視。

狹窄的房間內堆滿生活必需品，這幅作品發揮了正俯視構圖的特色，打造出非常獨特的視覺效果。畫中要素都沿著單點透視的透視線排列，因此儘管每一處細節都清晰描繪出來，也絲毫不覺得眼花瞭亂。

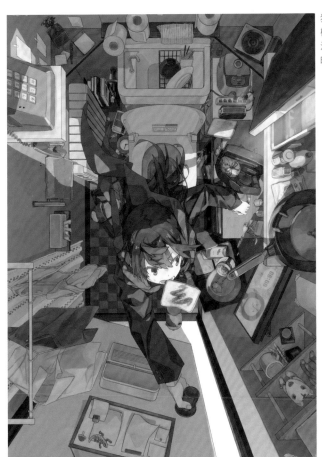

從正上方俯視躺在地面的角色、玫瑰花與圓形地磚的正俯視構圖。畫中的黑貓看著角色而非仰望，能夠將讀者的視線引導至角色的臉龐。

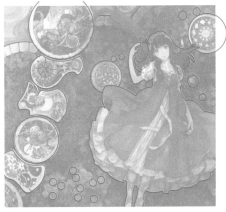

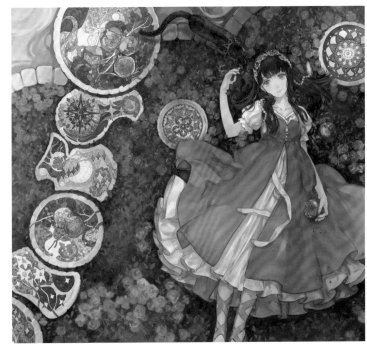

群化構圖

● 將特徵相同的要素視為群體

● 可產生順序，打造出井然有序又穩定的畫面

● 多個群體可彼此對比，增加故事的想像空間

烘托作品內藏的故事性

　　畫面中有大量要素時，依據色彩、形狀與大小等條件分門別類整理好，就是所謂的「群化」。**要素經過群化的整理程序後，便能夠降低混亂繁雜感，保有畫面的秩序。**

　　選擇互相對比的不同群體構圖時，可進一步勾勒出緊張氛圍。也就是說，**對比能夠賦予畫面故事性，使讀者一眼即看出作者的創作意圖。**

● 群化的法則

・要素都相同時，彼此相鄰的要素較容易視為一個群體。

・色彩、形狀或**材質**等性質相同的要素，即使相距遙遠也會形成群體。同色要素會比同形狀要素更容易群化。

・要素做出一致的動作時，通常會也成為一個群體。

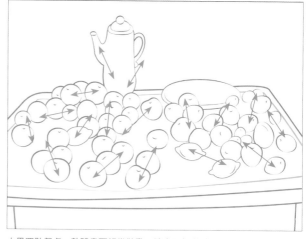

水果四散餐桌，整體畫面相當散亂，讓人不知道該看哪裡才好。

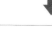

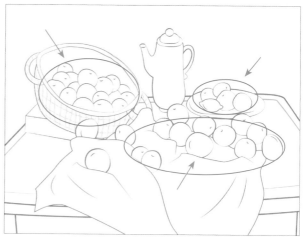

分成盤子、布上與籃中這三個群體，並藉由互相對立使畫面更加內斂。

KEYWORD

材質

物品的質感或摸起來的觸感。使用群化構圖時，必須細分金屬與布料等不同材質。美術領域專指畫作的表面效果，又稱為「媒材」。

海量書籍塞滿圖書館的書櫃,形成井然有序的不同群體,
呈現清爽的視覺效果。以透視法細細描繪的優美格天井,
同樣也是群化的要素之一。這幅作品以自然的仰視視角展
示整個寬敞空間,並安排角色望向鏡頭,使讀者宛如另一
隻趴在地面的貓咪,從下方仰望主角。

表情豐富的Q版角色分成數個群體,分配在畫面四角,並以三
角形配置各個群體,使穩定感與動態感並存於畫面當中。花葉
裝飾採棋盤式構圖,也藉由區塊劃分成數個群體,進一步襯托
主角的存在。

分鏡構圖

● 宛如漫畫分鏡般，將畫面切割成數格

● 可有效表現時間流逝或不同空間的對比

● 畫格的形狀與配置可多方變化，進一步提升畫面層次感

超越時空的魔法構圖

這種構圖方法仿效漫畫，將一幅插圖切割成數格，能夠在一張畫紙中同時表現多個場面。

畫格之間的間隙，象徵了場所或時間等條件的變化與過程。因此分鏡構圖能夠傳遞豐富的資訊量，很適合表現故事性或**說明狀況**。

除此之外，分鏡構圖也堪稱魔法般的技巧，能進一步以一張畫表現出過去、現在、未來、**現實與奇幻**世界，甚至能夠跨越數億年的時光，或是前往遙遠的外太空。這種構圖可充分運用不同畫格展示出不同的場面，因此能夠輕易整頓畫面，讓讀者一眼就看出作者的主張。

然而過度的整頓，卻也可能使畫面顯得過於生硬，建議適度調整畫格形狀，或是讓角色凸出框線等，賦予畫面適度的變化。

KEYWORD

說明狀況

說明設定、事件經過等場面。分鏡構圖可以在一張畫紙上表現出不同的時間點或事件場所，因此很適合用來交代場景。

現實與奇幻

平行世界的世界觀就屬於其中之一。分鏡構圖能夠跨越的不只有時間與場所，還可以跳脫現實，穿梭到異次元世界。

以同一個視角描繪同一名角色，展現出時間（日與夜）與場所（地面與天空）的變化。窗外的
景色、戶外光線，以及機內燈光，一同照亮主角臉部，在在強化畫面中的對比。此外也透過眼
睛的描寫，表現出角色情緒上的些許動搖。

作品提供　手暮ケイ

參考文獻

『ガールズフォトの撮り方 新しい構図』（誠文堂新光社）2014年

『巨匠に学ぶ構図の基本—名画はなぜ名画なのか?』（視覚デザイン研究所）2009年

『構図の技法』（グラフィック社）1981年

『コマーシャル・アート・コース』（講談社フェーマススクールズ）1974年

『パース塾3 構図編』（廣済堂出版）2008年

『漫画バイブル2 構図破り編』（マール社）2004年

『もっと写真構図のルールブック』（マイナビ）2014年

『写真がもっと上手くなる デジタル一眼 構図テクニック事典101』（インプレス）2013年

『構図、光、明るさ、色、ボケ5つの要素で組み立てる 写真撮影の鉄則』（エムディエヌコーポレーション）2013年

『写真構図の教科書 光で思いどおりに描くための写真の手引き』（エムディエヌコーポレーション）2013年

『はじめての人物画レッスン帳』（エムディエヌコーポレーション）2003年

staff

[美術指導・設計] 武居雪代（株式会社ラグタイム）

[總編輯] 後藤憲司
[責任編輯] 小村真由／大拔 薰／平林理奈
[製作協力] 菅原淳子

[解說插畫製作（CHAPTER_01・02）] アレア／上里早穂／キイヤ／黒七海／小泉 翼／
shiota ／てこ／とりえー／橋本あやな／
はぜる晩夏／半°／みとじ／Yamine

4大類型、37種構圖教學
動漫構圖全攻略

出　　　版／楓書坊文化出版社
地　　　址／新北市板橋區信義路163巷3號10樓
郵 政 劃 撥／19907596　楓書坊文化出版社
網　　　址／www.maplebook.com.tw
電　　　話／02-2957-6096
傳　　　真／02-2957-6435
作　　　者／松岡伸治
翻　　　譯／黃筱涵
責 任 編 輯／江婉瑄
內 文 排 版／楊亞容
總 經　　銷／商流文化事業有限公司
地　　　址／新北市中和區中正路752號8樓
電　　　話／02-2228-8841
傳　　　真／02-2228-6939
網　　　址／www.vdm.com.tw
港 澳 經 銷／泛華發行代理有限公司
定　　　價／350元
初 版 日 期／2019年3月

國家圖書館出版品預行編目資料

動漫構圖全攻略 / 松岡伸治作；黃筱涵譯
. -- 初版. -- 新北市：楓書坊文化，
2019.03　面；公分

ISBN 978-986-377-458-7（平裝）

1. 動漫 2. 繪畫技法

947.41　　　　　　　　107023660